Ex-formation SEOUL X TOKYO

Ex-formation SEOUL × TOKYO

엑스포메이션 서울×도쿄

초판 1쇄 발행 2014년 2월 28일
지은이 김경균 · 하라 켄야 외
펴낸이 이해원
펴낸곳 두성북스
등록번호 제406-2008-47호
주소 경기도 파주시 광인사길 226
전화 031-955-1483
팩스 031-955-1491
편집 백은정 · 주상아

기획 정정은
번역 박현정 · 정정은
일본어 감수 김수향
디자인 이지연 · 차진아
종이 두성종이
인쇄 · 제책 상지사피앤비

ISBN 978-89-94524-21-4 93600

이 도서의 국립중앙도서관 출판시도서목록(CIP)은
서지정보유통지원시스템 홈페이지(http://seoji.nl.go.kr)와
국가자료공동목록시스템(http://www.nl.go.kr/kolisnet)에서
이용하실 수 있습니다. (CIP제어번호: CIP2014003596)

표지_유니트 W 233g/m² | 면지_문켄 폴라러프 120g/m² | 내지_오페라 W 92g/m²

Ex-formation
SEOUL
TOKYO

김경균 + 한국예술종합학교 엑스포메이션 프로젝트
하라 켄야 + 무사시노미술대학 하라 켄야 세미나

金炅均 + 韓国芸術総合学校 エクスフォーメーション プロジェクト
原研哉 + 武蔵野美術大学 原研哉ゼミ

두성북스

CONTENTS

8	**PROLOGUE**	소중한 인연이 다음 세대로 이어지기를 바라며	
12		상호 이해는 차이와 상동성의 공유에서부터 시작한다	

18	**WORKS**	비빔밥 서울	무엇이든 도쿄돔
		아파트의 표정	Town without letters
		서울 안경	도쿄 마스크
		SEOUL, manhole	도쿄 한 획 그리기
		야누스 서울	도쿄 진동
		나 홀로 밥상	도쿄 코몬
		가방 속의 서울	도쿄 컵라면
		서울 길거리 음식	Tokyo Buildings
		심야버스	도쿄 위장복
		집 위의 집	도쿄 오카키
			스시 베개
			도쿄 까마귀

238		24×24 Project
240		Timeline
244	**WORKSHOP**	PAPER CUP Workshop
248		LUNCH BOX Workshop
250		TV Workshop
252	**EPILOGUE**	Exhibition
254		대담_디자인 아시아의 미래를 위하여
258		Member

8	**PROLOGUE**	大切な縁が次の世代につながることを願いながら	
12		相互の理解は、差異と相同性の共有から始まる	

18	**WORKS**	ビビンバソウル	なんでも東京ドーム
		アパートの表情	Town without letters
		ソウル眼鏡	東京マスク
		SEOUL, manhole	東京一筆描き
		ヤヌスソウル	東京脈動
		一人の食卓	東京小紋
		カバンの中のソウル	東京カップヌードル
		ソウルストリートフード	Tokyo Buildings
		深夜バス	東京迷彩
		家の上の家	東京おかき
			すしまくら
			東京カラス

238		24×24 Project
240		Timeline
244	**WORKSHOP**	PAPER CUP Workshop
248		LUNCH BOX Workshop
250		TV Workshop
252	**EPILOGUE**	Exhibition
254		対談_デザイン、そしてアジアの未来に向けて
258		Member

WORKS CONTENTS

18 비빔밥 서울
김슬기

28 아파트의 표정
김은지

38 서울 안경
김인회

48 SEOUL, manhole
김형규

58 야누스 서울
석효정

68 나 홀로 밥상
심효정

78 가방 속의 서울
이지연

88 서울 길거리 음식
이지현

98 심야버스
차연수

108 집 위의 집
최지원

118 무엇이든 도쿄돔
이케다 가요

128 Town without letters
이마무라 히카리

138 도쿄 마스크
고데라 사치

148 도쿄 한 획 그리기
시오노 료코

158 도쿄 진동
중 신

168 도쿄 코몬
스즈키 모에노

178 도쿄 컵라면
스즈키 유리카

188 Tokyo Buildings
도야 사키

198 도쿄 위장복
마쓰바라 하루카

208 도쿄 오카키
마쓰모토 나쓰미

218 스시 베개
미야가와 도모타카

228 도쿄 까마귀
야마구치 미즈호

6

18 ビビンバソウル
金スルギ

28 アパートの表情
金恩智 | キム ウンジ

38 ソウル眼鏡
金仁會 | キム インフェ

48 SEOUL, manhole
金亨奎 | キム ヒョンギュ

58 ヤヌスソウル
石孝貞 | ソク ヒョジョン

68 一人の食卓
沈孝貞 | シム ヒョジョン

78 カバンの中のソウル
李志淵 | イ ジヨン

88 ソウルストリートフード
李知炫 | イ ジヒョン

98 深夜バス
車娟秀 | チャ ヨンス

108 家の上の家
崔知源 | チェ ジウォン

118 なんでも東京ドーム
池田 佳世

128 Town without letters
今村 光

138 東京マスク
小寺 佐知

148 東京一筆描き
塩野 涼子

158 東京脈動
鐘 鑫 | ショウ キン

168 東京小紋
鈴木 萌乃

178 東京カップヌードル
鈴木 友梨香

188 Tokyo Buildings
東矢 彩季

198 東京迷彩
松原 明香

208 東京おかき
松本 菜摘

218 すしまくら
宮川 友孝

228 東京カラス
山口 みづほ

소중한 인연이 다음 세대로 이어지기를 바라며

김경균

돌이켜 생각해보니 하라 겐야 선생과 인연을 맺은 것이 벌써 20년이 넘었나 보다. 그 소중한 인연이 우리 세대에서 끝나는 것이 아니라 다음 세대까지 이어졌으면 하는 작은 소망으로 한일 공동 프로젝트 수업을 제안했다. 그리 고 고맙게도 하라 선생은 나의 제안을 흔쾌히 받아들여주었다.

엑스포메이션이란 테마는 하라 선생이 이미 지난 10년 동안 무사시노 미술 대학 기초디자인학과 4학년 학생들을 대상으로 진행해온 프로젝트다. 이 프로젝트는 단순히 수업으로 끝나는 것이 아니라 전시와 출판으로까지 이 어져, 많은 사람들에게 디자인을 접근하는 새로운 태도(attitude)로서 지대 한 영향을 미쳐왔고, 나 역시 그 수혜자의 한 사람이었다. 엑스포메이션은 인포메이션과 대치되는 개념으로, 하라 선생이 만들어낸 새로운 디자인 교 육 방법론이다. 엑스포메이션을 간단하게 설명하자면, 우리가 이미 잘 알 고 있다고 생각하는 대상을 사실은 얼마나 모르고 있는지를 객관적으로 알 게 하라는 의미다.

매일 생활하고 있는 서울이라는 도시에 대해 우리는 과연 얼마나 잘 알고 있는가? 이웃 나라 일본의 수도인 도쿄에 대해서는 과연 얼마나 잘 알고 있 는가? 우리는 매일 접하는 대상에 대해서는 이미 잘 알고 있다고 생각하기 마련이다. 그러나 잘 알고 있다고 생각하기 쉬운 서울이나 도쿄에 대해서 우리가 실은 얼마나 잘 모르고 있는지를 객관적으로 시각화시켜볼 필요가 있다고 생각했다. 그런 의미에서 이번 엑스포메이션의 테마를 '서울×도쿄' 로 하면 어떻겠냐고 제안했고 하라 선생은 이 역시 흔쾌히 받아들여주었다. 이번 프로젝트를 진행하면서 서울과 도쿄라는 서로 비슷한 환경의 도시에

서 시간·공간·인간이라는 3간(間)을 통해 새로운 문화적 맥락을 발견하는 즐거움이 학생들은 물론이고 나에게도 큰 자극이 되었다. 지난 1년 동안 한일 양국의 교수와 학생들은 빈번하게 서울과 도쿄를 오가면서 세미나와 워크숍을 진행하였고, 페이스북을 통해 수시로 서로의 진행 과정을 체크할 수 있었다. 이런 온·오프라인의 유기적인 교류를 통해 학생들은 점점 친해졌고 비슷하면서도 또 다른 문화적 공통점과 그 차이점을 조금씩 발견해나갔다. 그리고 이런 긍정적인 자극을 통해 서로에게 경쟁자가 아닌 문화생산의 동반자라는 점을 확인하게 되었다. 또한 앞으로 새로운 문화 교류의 길트기를 시작할 수 있다는 자신감을 얻었을 것으로 믿는다.

좁은 지면을 통해서나마 감사드릴 사람들이 많다. 우선 나의 제안을 흔쾌히 받아들여주고, 지난 10년간의 교육 노하우를 아낌없이 공개해준 하라 켄야 선생에게 무한한 감사를 표한다. 아울러 끝까지 좋은 결과를 만들어내기 위해 노력한 무사시노 미술대학 기초디자인과 학생들과 한국예술종합학교 디자인과 학생들에게 고마움을 전한다. 그리고 드러나지 않는 곳에서 번역과 통역은 물론 출판 편집과 교정에 이르는 모든 과정에서 나의 든든한 양날개가 되어준 정정은·박현정 선생이 없이는 불가능한 프로젝트였다. 끝으로 전시와 출판에 후원을 아끼지 않은 두성종이 이해원 대표를 비롯한 많은 분들에게 감사드린다. 이 프로젝트가 이번 한 번으로 끝나지 않고 앞으로 더욱 더 적극적이고 발전적으로 전개되어 한일 양국의 다양한 디자인 문화 교류의 장으로 정착될 수 있도록 노력할 것을 다짐해본다.

大切な縁が次の世代につながることを願いながら

金炅均

振り返って考えてみると原研也先生と縁を結んでからもう、20年が過ぎたようだ。その大切な縁が我々の世代で終わるのではなく、次の世代にまで続けばと願う小さな希望を持って、日韓共同プロジェクトの授業を提案した。そしてありがたくも原先生は私の提案を快く受け入れてくれた。

エクスフォーメーションというテーマは原先生がすでに過去10年間、武蔵野美術大学基礎デザイン学科4年生を対象に行ってきたプロジェクトである。このプロジェクトは単に授業で終わるのではなく、展示と出版にまでつながり、たくさんの人々にデザインへアクセスする新たな態度(attitude)として多大な影響を及ぼしてきたし、僕もやはりその恩恵を受けた者の一人である。エクスフォーメーションとはインフォメーションと対峙する概念で、原先生が生み出した新しいデザイン教育方法論だ。エクスフォーメーションを簡単に説明するならば、既に我々がよく知っていると思っている対象について、実際はどれほど知らずにいたのかを客観的に伝えるという意味だ。

毎日生活しているソウルという都市について、私たちは果たしてどれほどよく知っているのか。隣国日本の首都、東京について、果たしてどれだけ知っているのか。私たちは毎日生活しながら慣れ親しんだ対象についてはすでによく知っていると思いがちだ。しかし、私たちがよく知っていると思っていたソウルや東京について私たちがどれほど知らずにいたのかを客観的に視覚化してみる必要があると考えた。そのような意味で、今回エクスフォーメーションのテーマを「ソウル×東京」にしたらどうかと提案し、原先生はこれも快く受け入れてくれた。

今回のプロジェクトを進行する過程で、ソウルと東京という互いに似た環境の

都市で、時間・空間・人間という3つの「間」を通じて新しい文化的脈絡を発見する楽しさは学生たちはもちろん、私にとっても大きな刺激となった。この1年間で日韓両国の教授と学生たちは頻繁にソウルと東京を行き来しながらセミナーとワークショップを行い、フェイスブックを通じて随時お互いの進行過程をチェックすることができた。このようなオン・オフラインの有機的な交流によって、学生たちは次第に親しくなり、似ていながらもまた異なる文化的共通点とその違いを少しずつ発見することができた。そしてこういった肯定的な刺激を通じてお互いが競争相手ではなく、文化を生産するパートナーであるという点を確認するようになった。そしてこれから新しい文化交流の道を作りを始めることができるという自信を得たものと信じている。

狭い紙面を通してではあるがバ感謝する人が多い。まず私の提案を快く受け入れ、10年間の教育のノウハウを惜しみなく公開してくれた原研哉先生に無限の感謝を表す。併せて最後まで良い結果を作り出していくために努力した武蔵野美術大学基礎デザイン学科の学生と韓国芸術総合学校デザイン科の学生達に感謝の気持ちを伝えたい。そして、見えない所で翻訳と通訳はもちろん、出版編集の過程で私の強力な翼となってくれた鄭禎恩・朴炫貞先生がいなかったら不可能なプロジェクトだった。最後に展示と出版への後援を惜しまなかったトゥソン紙のイ・ヘウォン代表をはじめとする多くの方々に感謝したい。

このプロジェクトが今回の1回で終わる事なく、これからますます積極的に発展した姿で展開され、日韓両国の様々なデザイン文化交流の場として定着できるよう努力することを誓いたい。

상호 이해는 차이와 상동성의 공유에서부터 시작한다

하라 켄야

먼저 김경균 선생과 한국예술종합학교 학생들에게 진심으로 감사를 전하고 싶다. 커뮤니케이션 디자인 연구방법의 하나로서 엑스포메이션을 도쿄 무사시노 미술대학에서 이어오고 있는데 올해는 이 연구를 서울과 도쿄에서 공유하게 되었다. 김경균 선생과 한예종 학생들의 이해와 수용력에 마음 깊이 경의를 표한다.

'엑스포메이션'은 '알게 하는 것이 아니라 모른다는 사실을 알게 하는' 커뮤니케이션 방법이다. 기지화하는 것이 아니라 근원으로 조금 돌아가서 마치 처음 접하는 것처럼 사물을 보는 것이다. 알고 있다고 생각하는 세계는 타성에 젖어서 빛을 발하지 못한다. 자신의 주변을 처음 방문하는 이국의 거리처럼 바라볼 수 있지 않을까? 물론, 모든 것을 처음 보는 것처럼 감지(感知)한다면 감응의 에너지를 쓸데없이 소모하고 감각은 녹초가 될 것이다. 세계를 효율적으로 바라보는 의미로 기지(既知)는 기지로 인식 처리해간다. 이것이 이치에 맞는 일이다. 그러나 무언가를 사실적으로 인식하고 다른 사람에게 신선하게 전달하기 위해서는 눈에서 콩깍지를 한 꺼풀 벗겨서 미지(未知)의 것으로 대상을 다시 파악하지 않으면 안 되는 것이다. 그것을 커뮤니케이션의 '수단'으로 연구해온 것이 엑스포메이션이다.

이번 테마는 '서울×도쿄'이다. 한일 공동연구로 서로가 살고 있는 도시를 다시 보고 발표하였다. 생각해보면 자기 자신이 사는 곳을 도시로서 상대화 시키기란 매우 어려운 일이다. 런던에 갈 때, 상파울루를 방문할 때도 짧은 시간을 머물지라도 그 거리를 가이드북으로 훑는다. 역사, 인구나 산업 동향, 통화의 도안이나 환율, 교통이나 기후, 음식문화와 특산물, 쇼핑몰이나

주요 박물관, 옛 정취가 남아 있는 거리의 위치 등 기본 정보를 눈으로 훑어보며 어떤 도시, 어떤 거리인지 가늠해볼 수 있다.

그러나 자신이 살고 있는 거리를 가이드북으로 보는 사람은 없다. 예를 들어 도쿄는 철도망이 상당히 복잡한 도시인데, 노선을 종합적으로 학습한 후 철도를 이용하지는 않는다. 주변을 이용하면서 조금씩 시스템에 익숙해지는 것이다. 새삼스럽게 노선도를 보여주면 그 복잡함에 경악하지만 그건 그런 복잡함을 파악하며 살지 않기 때문이다.

도시는 사람들의 욕망으로 지금도 시시각각 변모하며 자라고 있다. 그러나 우리들은 그러한 도시에 익숙해지며 그곳에 자신의 생활을 기대어 살고 있다. 그리고 그곳에 익숙해질수록 그 도시가 보이지 않는다. 건강한 사람이 건강하다는 사실에 신경쓰지 않는 것처럼 어떤 도시에 살면 살수록 우리들은 그 거리의 편차나 특징이 보이지 않는다. 서울에 사는 사람들의 서울에 대한 인식도 어쩌면 비슷한 상황일 것이다.

'엑스포메이션 서울×도쿄'는 이런 의미에서 재밌는 주제이지 않을까 생각한다. 보이지 않게 된 서로의 도시를 각각 재검토한다. 일단 서로가 자신의 도시를 발견하는 것에서부터 시작한다. 동아시아에서 비슷한 듯하면서도 반도와 섬나라라는 지리적 차이가 그 역사에서 차이를 낳아온 일본과 한국. 얼마나 닮았고 또 다를까? 상호 이해는 차이와 상동성의 공유에서부터 시작하게 된다. 엑스포메이션은 '서울×도쿄'로 10회를 맞는다. 일단락을 짓는 시점에 걸맞은 결과를 기대한다.

相互の理解は、差異と相同性の共有から始まる

原 研哉

　まず金炅均先生と韓国芸術総合大学の学生の方々に心から感謝を申し上げたい。エクスフォーメーションというコミュニケーションデザインの研究を、東京の武蔵野美術大学で続けてきたが、今年はこれをソウルと東京で共有することができた。金先生とその学生の方々の理解と受容力の広さに心より敬意を表したい。

　「エクスフォーメーション」とは「分からせるのではなく、いかに知らないかを分からせる」というコミュニケーションの方法である。既知化するのではなく、根源の方に少し戻して、まるで初めて触れるかのようにものを見る。知っていると思っている世界は惰性に満ちて輝きがない。初めて訪れる異国の街のように自分の周りを見ることとはできないのだろうか。勿論、全てのものを初めて見るように感知していては、感応のエネルギーをいたずらに消耗し、感覚は疲れ果ててしまうだろう。世界に効率よく向き合う意味で、既知は既知として認識処理されていく。これは理にかなったことである。しかし、何かをよりリアルに認識し、鮮度よく人に伝えるためには、一度「眼からウロコを落とす」つまり、未知なるものとして対象をとらえ直さなくてはならないのである。それをコミュニケーションの「手法」ととらえ、研究してきたのがエクスフォーメーションである。

　今回のテーマは「ソウル×東京」。日韓の共同研究で、互いに互いの住んでいる都市を見つめ直し、発表しあうこととなった。考えてみると、都市として最も相対化しにくいのは、自分が住んでいる街である。ロンドンに行く時も、サンパウロを訪れる時も、短い時間であっても僕らはその街のガイドブックに眼を通す。歴史の概要、人口や産業の動向、通貨の図柄や為替レート、交通網や気候、食

文化の傾向や特産物、ショッピングゾーンや重要な博物館、アンティーク街の位置など、基本情報に眼を通すことで、なるほど、そういう街かと見当をつけることができる。

しかし、自分が住んでいる街のガイドブックは見たことがない。たとえば東京は、相当に鉄道網の複雑な都市であるが、総合的にこれを学習してから鉄道を利用しはじめたわけではなく、身近なものを利用しながら、徐々にそのシステムに慣れ親しんできた。あらためて路線図を見せられると、その複雑さに驚愕するが、そういう複雑さを把握しきって生きているわけではないのである。

都市は人々の欲望によって今も刻々と変容を続け、育ち続けている。しかし僕らは、そうした都市になじみ、そこに自分の生活を寄り添わせて生きている。そして、そこに馴染むほどにその都市が見えなくなるのだ。ちょうど健康な人々が健康のリアリティに気付かないように、ある街に暮らせば暮らすほど、僕らはその街の偏差や特徴が見えなくなるのである。ソウルに住む人々のソウルに対する認識も、おそらくは似たような状況であろう。

「エクスフォーメーションソウル×東京」は、そういった意味で、面白い課題ではないかと思う。見えなくなっている互いの都市をそれぞれに見つめ直す。まずは互いに自分の都市を発見し合うことからはじまるのだ。東アジアの似たような場所にあり、しかし半島と島国という地勢的差異が、その歴史に差異を生み出してきた日本と韓国。いかに似ており、また違うか。相互の理解は、差異と相同性の共有から始まるはずである。エクスフォーメーションは「ソウル×東京」で10回目。節目に相応しい成果を期待したい。

WORKS

SEOUL

비빔밥 서울	ビビンバソウル
아파트의 표정	アパートの表情
서울 안경	ソウル眼鏡
SEOUL, manhole	SEOUL, manhole
야누스 서울	ヤヌスソウル
나 홀로 밥상	一人の食卓
가방 속의 서울	カバンの中のソウル
서울 길거리 음식	ソウルストリートフード
심야버스	深夜バス
집 위의 집	家の上の家

TOKYO

무엇이든 도쿄돔	なんでも東京ドーム
Town without letters	Town without letters
도쿄 마스크	東京マスク
도쿄 한 획 그리기	東京一筆描き
도쿄 진동	東京脈動
도쿄 코몬	東京小紋
도쿄 컵라면	東京カップヌードル
Tokyo Buildings	Tokyo Buildings
도쿄 위장복	東京迷彩
도쿄 오카키	東京おかき
스시 베개	すしまくら
도쿄 까마귀	東京カラス

비빔밥 서울　　　ビビンバソウル

김을기

'비비다'라는 행위 동사가 '밥'이라는 명사와 결합하여 '비빔밥'이다. 비빔밥은 비벼야 제맛이지만 갖가지 오색 반찬들이 한 그릇에 가지런히 담긴 비빔밥은 섞어버리기 아까울 정도로 정갈하며 예쁘다.

여러 색의 반찬들이 가지런히 담겨 하나로 만들어진 형태, 섣불리 맛을 예상할 수 없는 오묘하고 복잡한 미(美)를 지닌 비빔밥이 바로 서울의 모습이기도 하다. 정돈과 융합, 질서와 자유의 경계가 자연스레 하나의 그릇에 담긴 것이 비빔밥이며 500년 역사를 거쳐 만들어진 서울의 정서이다.

2013년 서울의 모습을 담을 오색 반찬들을 구하러 이곳저곳 다녔다. 그리고 여러 곳에서 구한 재료들을 조합하여 다양한 비빔밥을 만들어보았다.

비빔밥을 구성하는 각각의 반찬(서울을 구성하는 유닛)들과 그것들이 한 그릇에 정갈하게 담겨 있는 알록달록한 오브제인 비빔밥을 만들어내는 과정을 통해 서울의 오색 매력을 표현하고자 한다.

金スルギ

「混ぜる(ビビダ)」という行為を表す動詞が「ご飯(バップ)」という名詞と合わさって「ビビンバ」となった。ビビンバは混ぜて食べるものだが、様々な五色のおかずが一つの器に並べられた様子は、混ぜてしまうのがもったいないほど綺麗だ。様々な色のおかずが並べられて一つの食べ物になった形。どのような味になるかを食べる前には想像できない、ミステリアスで複雑な美をもつビビンバは、ソウルの姿と似ている。整理整頓と融合、秩序と自由の境界が自然に一つの器に込められたのがビビンバであり、500年の歴史を経て作られたソウルの情緒でもある。

2013年、ソウルの姿を表す五色のおかずを作り出すため様々な場所に足を運び、色々な所で手に入れた材料でヴァリエーション豊かなビビンバを作ってみた。ビビンバを構成する各々のおかず(ソウルを構成するユニット)と、それらが一つの器に綺麗に盛られた色合い豊かなオブジェであるビビンバをつくるプロセスを通して、ソウルのもつ五色の魅力を表現することを目指した。

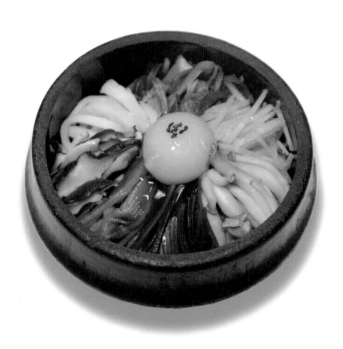

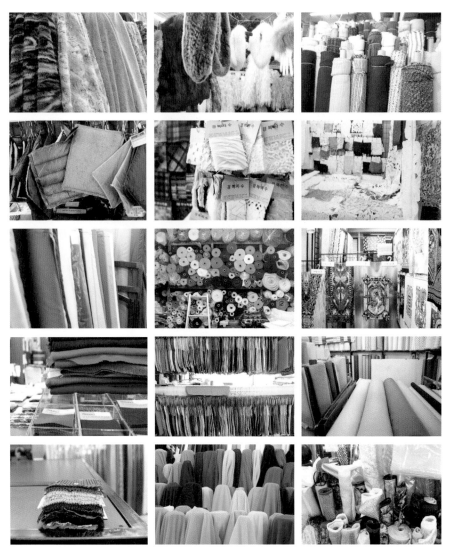

장보기 | 의류 도매시장과 각종 부자재 시장으로 알려진 동대문. 알록달록 서울 비빔밥의 식재료를 구하고자 동대문시장을 돌아다니니 새롭다.

買い物 | 衣類卸売市場を、服飾関係の材料市場で知られている東大門市場。色鮮やかなソウルビビンバの食材料を調達するため東大門市場を歩くと、新鮮な気持ちを憶えた。

비빔밥 재료 | 서울을 돌아다니며 모은 여러 색의 물건들을 하나하나 용기에 담아서 포장하였다. 비빔밥을 구성하는 오색 반찬이 된다.

ビビンバの材料 | ソウルを歩き回りながら集めた様々な色のモノたち一つ一つパッケージングし、ビビンバを構成する五色のおかずを表現した。

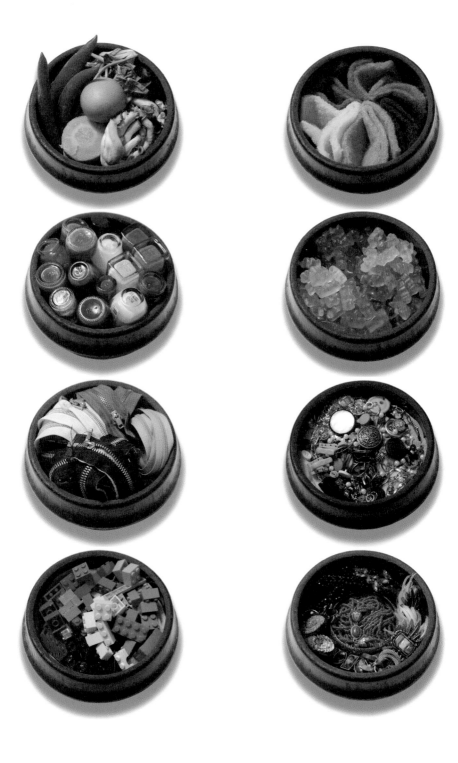

관광 가이드북에나 나와 있을 법한 전형적인 비빔밥을 보고 외국인들은 그릇에 꽃이 피어난 것처럼 아름다워 손을 대기도 힘들다고 말하지만 우리는 그저 아무 거리낌 없이 쓱쓱 비벼버린다.

김슬기는 바로 한국을 대표하는 음식인 비빔밥에 주목하고 서울의 지역적 특징과 그 다양성을 비빔밥이라는 메타포로 표현하였다. 그릇 안을 자세히 들여다보면 수세미, 단추, 털실 등 서울 거리에서 흔히 만날 수 있는 것들이지만 그 다양한 종류와 강렬한 컬러는 그야말로 잘 만들어놓은 한 그릇의 비빔밥을 보는 듯하다.

비빔밥의 태생적 특징은 '빨리빨리 문화'와 이어져 있다고 생각한다. 서울은 늘 바쁘다. 이런 환경에 적응해서 살아남으려면 무슨 일이든지 빨리빨리 처리해야만 한다. 꼭 비빔밥을 시키지 않더라도 큰 양푼을 달라고 해서 이것저것 반찬들을 내충 넣고 비벼 먹기도 한다.

그래서인지 서양인들이 중국이나 일본과의 문화적 차이를 말할 때 한국을 '비비는 문화'라고 규정하기도 한다. 그야말로 서울은 비빔밥이다. 서울은 과거와 현재, 동양과 서양, 아날로그와 디지털, 보수와 진보 등이 마구 비벼지고 있는 카오스다. 이런 '빨리빨리'와 '비비는 문화'를 부정적으로 평가하는 사람들도 많지만 모든 것이 빠른 속도로 융합되는 시대에 어쩌면 가장 적합한 삶의 방식이 아닐까.

김슬기의 '비빔밥 서울'은 이것저것 묻지도 따지지도 않고 빨리빨리 대충 비벼가며 오늘도 열심히 살아가고 있는, 서울 사람들의 알록달록한 삶이 그대로 드러나는 듯하다.

観光ガイドブックに出てきそうな典型的なビビンバを見て、外国人は器から花が咲いたように美しくてなかなか崩せないと言うが、私たちは何の迷いもなく混ぜてしまう。

金スルギは韓国を代表する食べ物であるビビンバに注目し、ソウルの地域的特徴とその多様性をビビンバというメタフォで表現した。器をよく見てみるとスポンジやボタン、毛糸など、ソウルの町中で良く見かけるもので構成されているが、その多様な種類と強烈なカラーはまるで出来の良い一皿のビビンバを見るようである。

ビビンバの特徴は、「パルリパルリ（早く早く）文化」とつながっているように思う。ソウルはいつも忙しい。この環境に適応して生き残るためには、全てにおいて早く早く処理しないと気が済まない。必ずしもビビンバを頼まなくても、大きい器を頼んで色々なおかずを入れて適当に混ぜて食べてしまう場合も多い。

そのためか、西洋人が中国と日本との文化的差異を語るとき、韓国を「混ぜる文化」だと言う。まさに、ソウルはビビンバである。ソウルは過去と現在、東洋と西洋、アナログとデジタル、保守と進歩などが混ぜ合わさっているカオスだ。このような「パルリパルリ（早く早く）」と「混ぜる文化」を否定的に評価する声もあるが、全てがスピードによって融合される時代において、もしかすると最も適した生き方なのではないか。

金スルギの「ビビンバソウル」からは、あれこれ聞きも考えもせず、早く早く適当に混ぜながら今日も頑張って生きている、ソウルの人の色鮮やかな人生がそのまま見えてくる気がする。

아파트의 표정　　アパートの表情

김은지

서울은 아파트 공화국이다. 대부분의 사람들이 아파트에서 살아가며, 그것을 꿈꾼다. 나 또한 그곳에서 20년을 넘게 살았고, 살아가고 있다. 그래서 가장 일상적이지만 한편 낯설기도 한 우리집, 아파트를 엑스포메이션하기로 했다. 아파트는 모두 비슷한 모습을 하고 있다. 네모난 외형에 네모난 창문들만 밖으로 보인다. 하지만 그것을 자세히 들여다보았을 때에도 모두 같은 모습일까, 라는 질문에서 작업을 시작하게 되었다. 아파트의 수많은 요소 중 가장 눈에 들어온 것은 벽이었다. 비슷한 색으로 칠해져 있는 아파트들은 가까이 보았을 때 다양한 표정을 짓고 있었다. 그리고 그런 벽들의 모습을 모아서 보여줌으로써 획일적으로 보이는 아파트에도 여러 다른 모습이 숨겨져 있다는 것을 말하고 싶었다. 그래서 건축의 자재이면서 네모난 박스 형태가 아파트와 닮아 있는 벽돌의 모양을 이용하여, 멀리서 보면 모두 같은 모습을 하고 있지만 가까이 다가가 보면 다양한 모습을 담고 있는 아파트를 보여주고자 했다.

金恩智 | キム ウンジ

ソウルはアパート(日本でいうマンションを含む)共和国である。ほとんどの人々がアパートに住んでいるか、住むことを夢見ている。私も20年以上アパートで暮らし、今も住みつづけている。このことから実は何も知らない場所である私の家、アパートをエクスフォメーションすることにした。アパートはどれもその姿はとても似通っている。四角い外観に四角い窓だけが外から見て取れる。しかし、それらにしっかり向き合った時にも、全て同じように見えるのだろうかという疑問から、プロジェクトを始めるようになった。アパートの数多くの要素の中で一番目に入ってきたのは壁だった。似たような色で塗られていたアパートは、そばに寄って見てみると、様々な表情を持っていた。また、その壁の姿を集めて見せることで、画一的に見えるアパートにもいろんな姿が潜んでいることを表したかった。よって建築の材料でもあり四角い箱型がアパートと似ているレンガの形を用いて表現することで、外は同じ姿をしていても中身は様々な表情を持つアパートを表現しようとした。

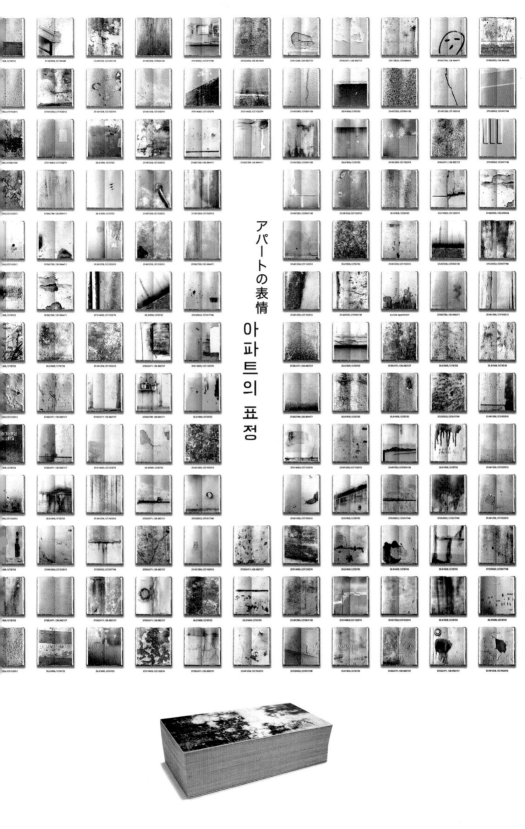

アパートの表情

아파트의 표정

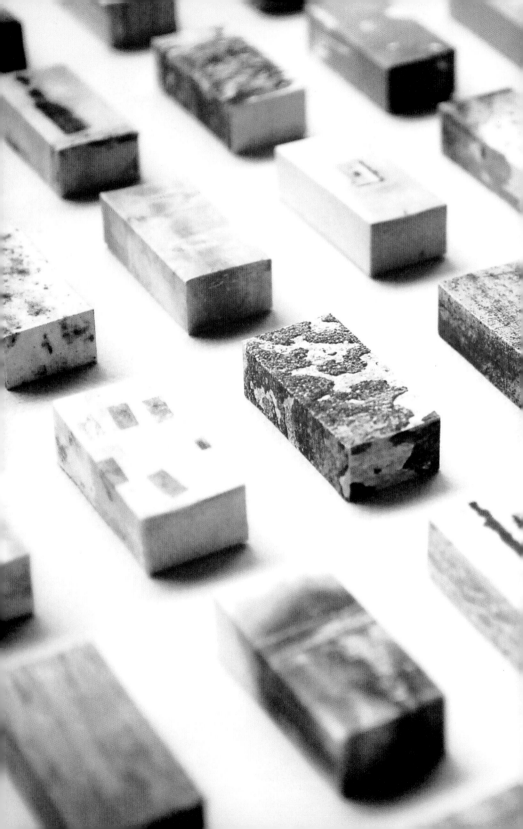

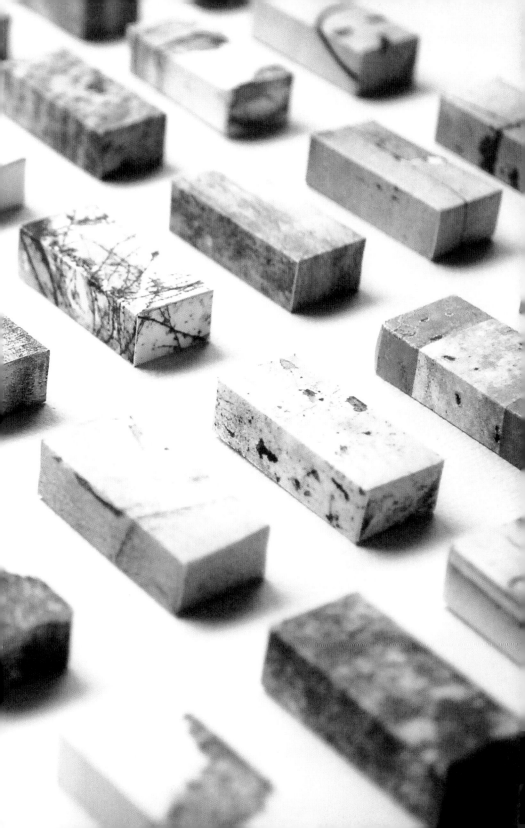

벽 + 상자 | 얼핏 보았을 때 모두 같아 보이는 아파트처럼 벽상자 또한 그렇다. 하지만 이를 가까이 들여다보면 우리가 미처 보지 못했던 새로운 모습을 만날 수 있다.

壁 ｜ 箱 ｜ 一見全部同じように見えるアパートのように、壁箱もそうである。しかしこれをよく見つめてみると、てれまで見えなかった新たな姿が見えてくる。

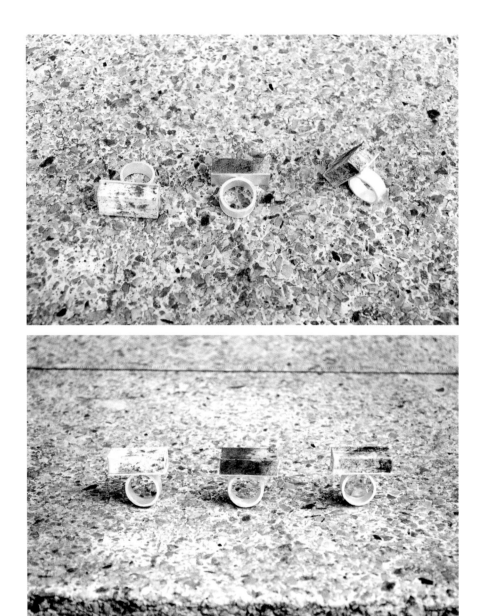

장신구 | 한국인에게 아파트는 일상적이기에 그 가치를 쉽게 인식하지 못한다. 하지만 우리 곁에 당연하게 존재하는 것 또한 가치 있고 소중하다는 것을 말하기 위해 아파트의 벽을 장신구로 만들어보았다.

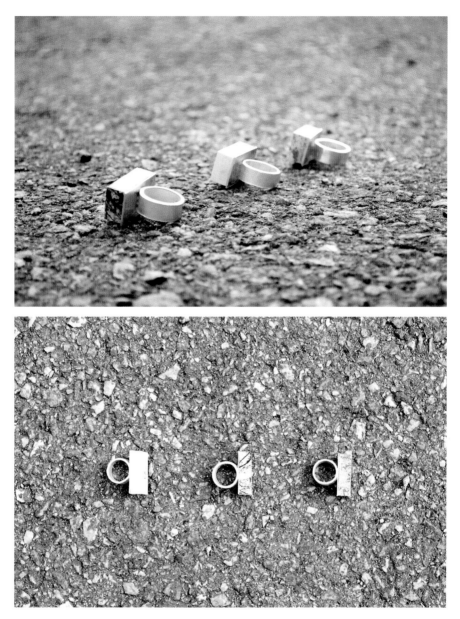

アクセサリー | 韓国人にとってアパートは日常的であるためその価値を認識しづらい。しかし、私たちの身の回りに当たり前のように存在しているものも価値ある、大事なものであることを語るためにアパートの壁をアクセサリーで表現した。

그야말로 서울은 아파트투성이다. 그러나 강남구 도곡동 타워팰리스에 사는 사람과 중구 회현동 시민아파트에 사는 사람은 결코 같은 서울 사람이 아니다. 그들은 다른 음식을 먹고 다른 옷을 입고 다른 차를 탄다. 한마디로 서울의 아파트는 계급이다. 어느 동네, 어떤 브랜드, 몇 층, 몇 평의 아파트에 사는지가 그 사람의 계급을 결정한다. 서울의 아파트는 언뜻 획일적으로 보이지만 그 안에는 전혀 다른 삶의 표정이 숨겨져 있다.

김은지는 이런 아파트의 표정에 주목했다. 단순한 회색 콘크리트 덩어리라고 생각했던 아파트를 자세히 들여다보면 조금씩 그 표정이 다르다는 것을 알 수 있다. 특히 낡은 아파트는 주름진 노인처럼 깊은 세월의 흔적을 간직하고 있다.

서울에 아파트가 처음 들어선 것이 1964년이니 불과 50년이라는 짧은 역사를 가지고 있다. 그러나 지금은 아파트를 빼고는 서울을 이야기할 수 없을 정도로 서울 사람들의 중요한 생활공간이 되어버렸다. 아파트는 원래 서민들을 수용하기 위한 집단주거공간으로 만들어졌지만 1970년대 강남 개발과 함께 고급 아파트가 들어서면서 부의 상징으로 정착하게 된다.

김은지는 끈질긴 관찰로 무표정하다고 생각하기 쉬운 아파트의 벽에서 다양한 여백과 틈의 표정을 발견하고 그것을 한 권의 사진집으로 묶었다. 이러한 표정은 최근의 주상복합아파트에서는 전혀 느낄 수 없는 것들이다. 그러나 30년 이상을 버텨온 낡은 아파트에서는 그 속에 살고 있는 서민들의 삶의 애환까지도 그대로 드러나는 듯하다. 마치 겉으로는 무표정해 보이지만 깊은 속정을 지닌 서울 사람들처럼 말이다.

実にソウルはアパートだらけである。しかしタワーパレスという高層マンション
に住む人と、集合住宅のアパートに住む人は、決して同じソウルの人とは言え
ない。彼らは違う食べ物を食べ、違う服を着て、違う車に乗っている。つまり、ソ
ウルのアパートは階級なのである。自分のアパートがどのエリアにあるのか、ど
のブランドなのか、何階か、何坪かによってそこに住む人の階級が決まってしま
う。ソウルのマンションは一見画一的に見えるが、その中にはまったく違う暮し
の表情が潜んでいる。

金恩智は、このようなアパートの表情に注目した。単純なグレーのコンクリート
の固まりだと思っていたアパートを近くから見つめてみると、少しずつその表情
が異なることが分かる。特に古いアパートは老人の皺にように長い年月の痕跡
を秘めている。

ソウルに初めてアパートができたのが1964年だったので、その歴史はわずか
50年と短い。しかし今はアパートなしにソウルを語れないほど、ソウルの人々の
大事な生活空間になってきている。アパートは元々庶民の集団住居空間として
つくられたが、70年代の江南エリアの開発とともに高級アパートが立ち並ぶよ
うになり、富の象徴として定着した。

金恩智は粘り強い観察を通して、無表情に見えがちなアパートの壁から様々な
余白や隙間の表情を発見し、それを一つの写真集としてまとめた。これらの表
情は最近できた商業空間までを備えた高級アパートからは、まったく感じられ
ないものである。しかし30年以上の年月を耐えてきた古寂れたマンションは、
その中で暮らしていた人々の哀感まで表しているように感じる。まるで無表情に
見えるソウルの人の深い情のようである。

서울 안경　　　　ソウル眼鏡

김인회

'서울 안경'을 통해 대한민국의 지식인들이 가장 밀집해 있는 도시인 서울, 그 속에서 살아가는 사람들을 빗대어 표현하고 싶었다. 이 프로젝트는, 많은 정보를 접하고 많은 사람들과 만나기에 많은 것을 알고 있을 서울 사람들이 바쁜 일상 속에서 시선을 자신의 안경 안에 가두며 살고 있지는 않은가라는 물음에서부터 시작되었다.

과거 지식인의 상징이자 현재는 패션의 일부분인 안경은 다양한 목적으로, 다양한 디자인으로 사용되고 있다. 하지만 결국 안경의 본질은 렌즈를 이용해 세상을 눈에 담기 위함이다. 그렇다면 서울의 안경들은 서울을 얼마나 담을 수 있을까? 렌즈 안의 서울을 정보로, 렌즈 밖은 비정보로 규정한다면 서울의 안경은 일상에서 일어나는 많은 장면들을 놓치고 있을지도 모른다. 자신이 아는 만큼만 알고 싶어하는 지식인의 안경 프레임으로 서울의 다른 모습을 표현하고 싶었다.

金仁會 | キム インフェ

「ソウル眼鏡」を通して、韓国の知識人が最も集中している都市ソウル、その中で暮らしている人々を通して表現することを試みた。このプロジェクトは、多くの情報に接して多くの人々とすれ違い、多くのことを知っていながらも、忙しい日常において自分の眼鏡の中に閉じこもっているのではないか、という問いから始まった。

過去には知識人の象徴であり、今はファッションの一部にもなった眼鏡は、多様な目的を持った、多様なデザインで使用されている。しかし、結局眼鏡の本質はレンズを通して世の中を目にするためのものである。ソウルの眼鏡は、ソウルをどのくらい見ることができるだろうか。レンズの中に写ったソウルを情報とし、レンズの外を非情報と見るならば、ソウル眼鏡は日常において起きる数多くの場面を逃しているかもしれない。知りたい情報だけを求める知識人の眼鏡フレームに透過された、ソウルのもう一つの姿を表現することを目指した。

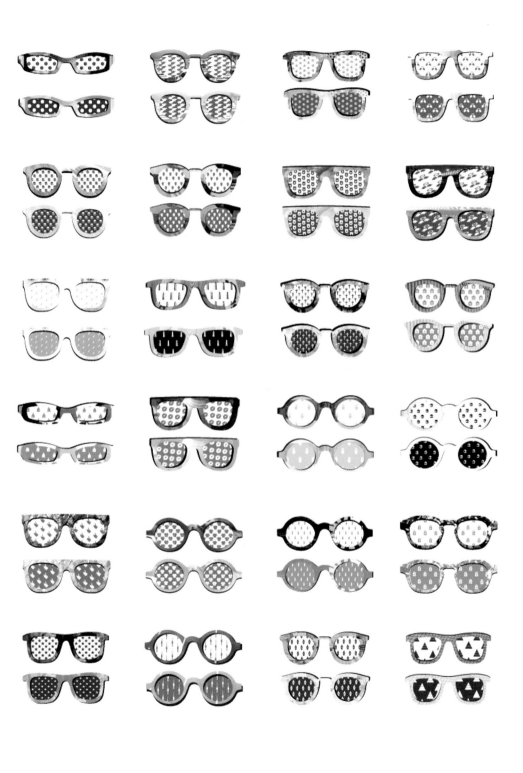

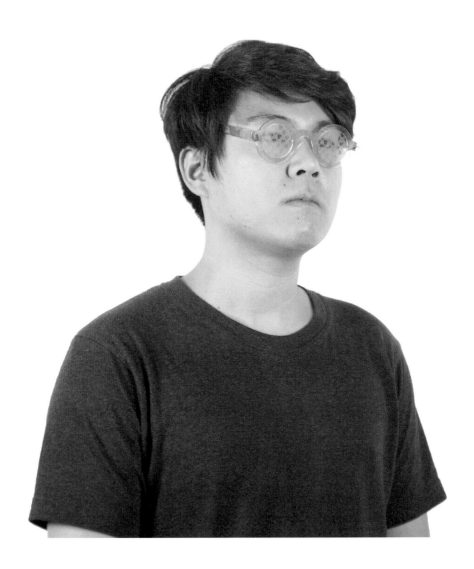

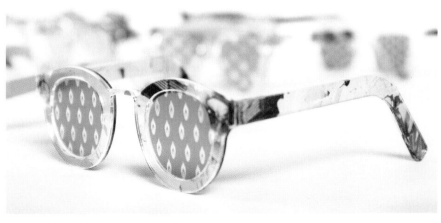

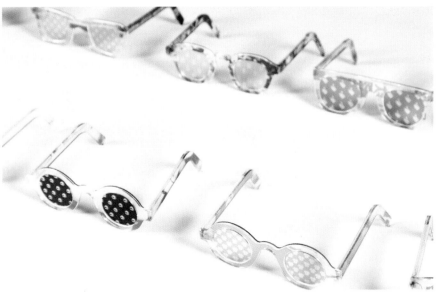

인상을 담는 안경 | 의식주만큼 중요한 것은 인상을 눈에 담는 일이다.
비밀을 含む眼鏡 | 衣食住ほど大事なものは印象を目に留めることである。

시청　市庁

홍대　弘大

경복궁　景福宮

남대문　南大門

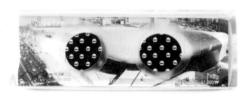

동대문　東大門

프레임과 렌즈 | 프레임에 펼쳐진 서울의 모습이 반복된 일상과 함께 관념으로 렌즈에 고정될지도 모른다.
フレームとレンズ | フレームに広がるソウルの姿が繰り返させる日常とともに、観念としてレンズに固定されるかもしれない。

서울 안경　　　　　　　　　ソウル眼鏡　　　　　　　　　42

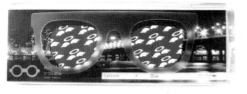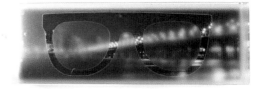

한강　漢江

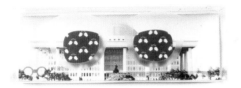

여의도　汝矣島

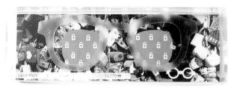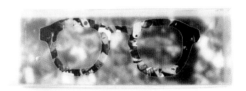

남산　南山

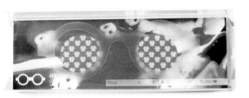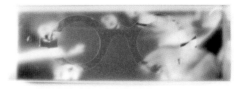

마장동　馬場洞

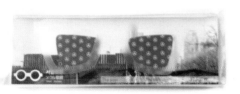

도곡동　道谷洞

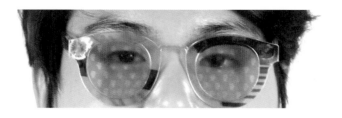

시청 市庁

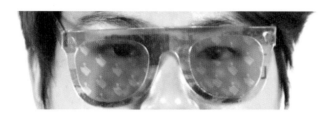

홍대 弘大

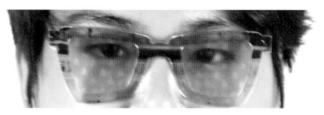

경복궁 景福宮

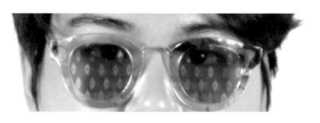

남대문 南大門

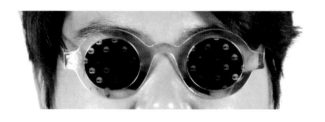

동대문 東大門

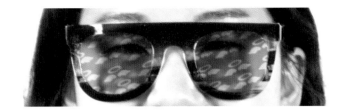

한강　漢江

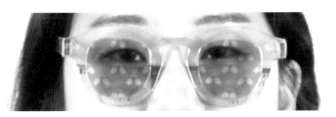

여의도　汝矣島

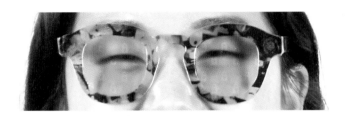

남산　南山

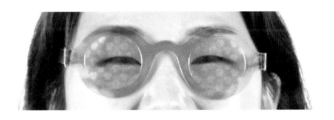

마장동　馬場洞

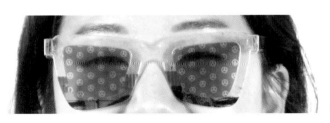

도곡동　道谷洞

제 눈에 안경이라는 말이 있다. 아무리 안경이 좋아도 자기 눈에 맞지 않으면 무용지물인 것처럼 보잘 것 없는 것도 제 마음에 들면 좋게 보이며, 결혼에도 제 짝이 따로 있다는 의미다. 색안경을 끼고 본다는 말도 있다. 선입견을 가지고 보기 때문에 아무리 좋게 보려고 해도 그렇게 보이지 않는다는 의미다. 서울에서 살아가기 위해서는 제 눈에 맞는 안경이 필요하다. 그러나 많은 사람이 색안경을 끼고 살아가고 있다.

김인회는 바로 이 안경을 통해 서울의 속살을 들여다보고 있다. 겉으로는 멋있어 보이지만 속으로는 썩어 문드러져 있거나, 겉으로는 낡아 쓸모없어 보이지만 속으로는 따뜻한 정이 넘치는 곳에 색안경이 아니라 제 눈에 맞는 안경을 끼워보자는 것이다.

김인회의 '서울 안경'은 페르디낭 드 소쉬르적인 상상력을 동원하여 안경의 프레임과 렌즈를 시니피앙(기표)과 시니피에(기의)에 대응시키고 있다. 겉으로 드러나는 기호화된 풍경이 시니피앙, 즉 안경의 프레임이라면, 그 풍경 속에 담긴 의미가 시니피에, 즉 안경의 렌즈인 것이다.

겉으로는 잘 드러나지 않지만 빈부·노사·좌우·여야·노소가 끊임없이 갈등하고 있는 서울. 그러나 한편으로는 그 갈등의 벽을 넘어 서로 화해하고 미래를 구상하고 있는 곳이 바로 서울이다. 많은 사람이 모여 살면 당연히 생겨나게 되는 것이 바로 충돌이다. 그렇기 때문에 이제 서울 사람들에게는 색안경을 벗고 제 눈에 맞는 안경을 찾아가고자 하는 노력이 필요하지 않을까.

韓国のことわざに、「自分の目に自分の眼鏡」というものがある。いかに良い眼鏡であっても、自分の目に合わないと意味がないように、結婚も自分に合う相手がいるという意味である。「色眼鏡で見る」という言葉は、先入観で見ると良い方向で考えようとしてもそうは見えないという意味である。ソウルで暮らすためには、自分なりの眼鏡が必要となってくる。しかし、多くの人々が色眼鏡をかけて生きている。

金仁會は、この眼鏡を通してソウルの中身を覗き込んでいる。表からは格好良く見えるが中身は腐っていたり、表からは古くて使い道がなさそうに見えても実は温かい情が溢れていることもあり、色眼鏡ではなく自分に合った眼鏡をかけてみようということである。

金仁會の「ソウル眼鏡」はフェルディナン・ド・ソシュール的想像力を用いて眼鏡のフレームとレンズをシニフィアンとシニフィエに対応させている。表から見える記号化された風景がシニフィアン、つまり眼鏡のフレームだとすると、その風景のもつ意味がシニフィエ、つまり眼鏡のレンズを指す。

表からは分かりづらいが、貧富・労使・左右・与野・老小が絶え間なく葛藤しているソウル。しかしその一方で、その争いの壁を超えて互いに手を取り分かち合いながら未来を生み出しているのもソウルであると言える。多くの人々が集まって暮らすと当然生まれるのが衝突である。これからソウルの人々は色眼鏡を脱いで自分にピッタリ合う眼鏡を見つけていく努力が必要となってきているのではないか。

SEOUL, manhole

김향규

도시에는 맨홀이 존재하게 마련이다. 도시의 상하수도, 가스뿐만 아니라 전신주(電信柱)의 지중화(地中化)로 전기 통신시설이 지하로 내려가면서 점점 더 많은 맨홀들이 생겨나고 있다.

도로나 보도블록 사이에 숨어 있기 때문에 있는지 없는지 느끼지도 못할 정도로 도시 곳곳에 있는 맨홀은 도시의 과거와 현재를 나타내는 바로미터이다. 맨홀을 통해 서울의 근현대사를 추적해볼 수 있으며, 로고 등을 통해 각지자체의 아이덴티티를 알 수 있다. 가장 낮은 곳에서 서울 안쪽의 모습을 보여주는 수많은 맨홀의 형태와 무늬를 수집하고 시기와 목적별로 분류하여 서울의 모습을 엑스포메이션하고자 한다.

金亨奎 | キム ヒョンギュ

都市にはマンホールが存在している。都市の上・下水道、ガスだけでなく電柱の地中化によって通信設備が地下へ移動し、ますます多くのマンホールを見かけるようになった。

道路や歩道の間に隠れて、存在すら感じられないほど都市の様々なところに潜んでいるマンホールは、都市の過去と現在を表すバロメーターともいえる。マンホールを通してソウルの近・現代史を知ることができ、ロゴによって各自治体別アイデンティティーを知ることもできる。一番低い場所でソウルの内側を知ることができる数多くのマンホールの形や模様を収集し、時期や目的別に分類することでソウルのエクスフォーメーションを試みる。

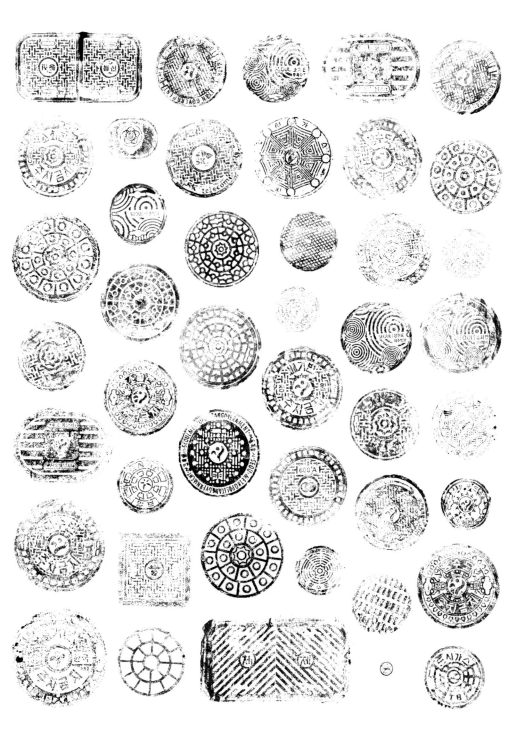

오래된 맨홀 │ 1947년에 만들어진 서울의 로고
古いマンホール │ 1947年に作られたソウルのロゴ

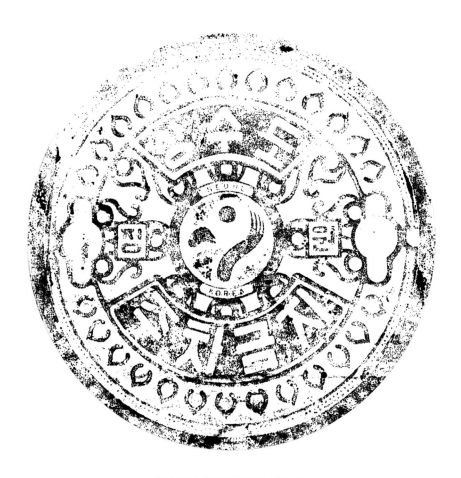

새로운 맨홀 | 1996년에 만들어진 서울의 로고
新しいマンホール | 1996年に作られたソウルのロゴ

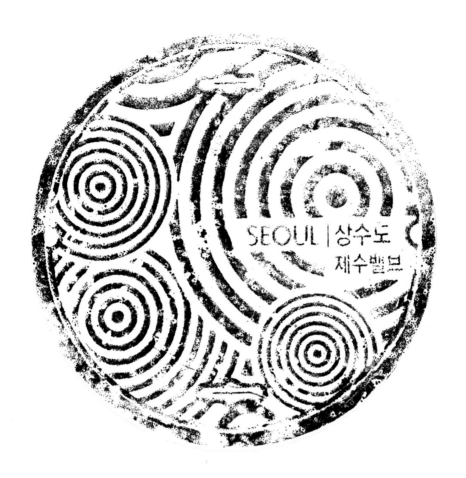

상수도 제수밸브 | 서울시 상수도 사업본부
上水道制水弁 | ソウル市上水道事業本部

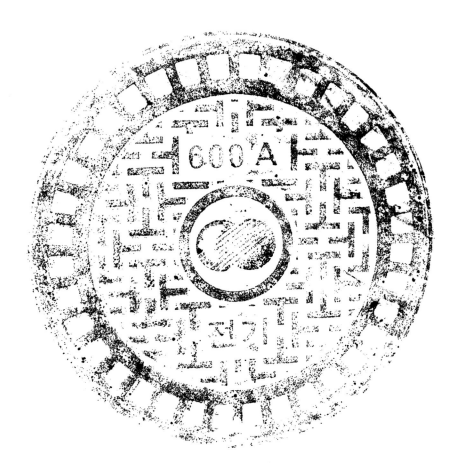

전기 600A | 한국전력
電気600A | 韓国電力

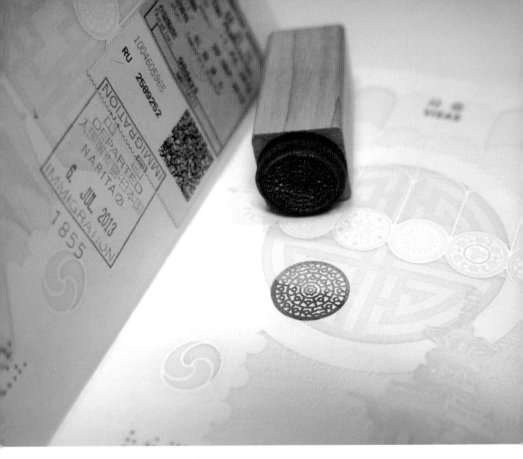

서울 맨홀 스탬프　　ソウル、マンホールスタンプ

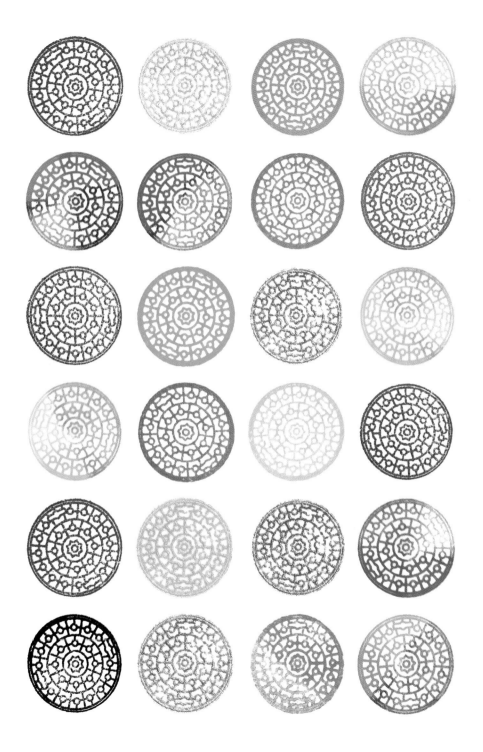

판타지 소설처럼 서울에 우리가 모르는 지하세계가 존재한다면 어떨까? 지하철이나 지하상점가가 아니라 전혀 다른 세계가 존재하고 있다면, 그리고 『나니아 연대기』의 옷장처럼 어떤 맨홀을 통해 그 지하세계로 통할 수 있다면 정말 재미있겠다는 상상을 가끔 해본다.

서울 거리를 지나다 보면 수많은 맨홀을 만나게 된다. 엄청 큰 것도 있고 아주 작은 것, 네모난 것, 동그란 것 등 그 크기나 형태는 물론이고 독특한 문양이나 로고, 글자나 숫자들이 새겨져 있다. 분명히 누군가가 뚜렷한 목적을 가지고 만들었겠지만 그 의미를 짐작하기는 쉽지 않다.

김형규는 마치 역사적으로 소중한 금석문을 탁본하듯이 서울의 다양한 맨홀들을 수집하였다. 이런 맨홀에는 보이지 않는 시간과 공간의 맥락이 담겨져 있다. 어떤 것은 그 맥락이 뚜렷이 읽히지만 어떤 것들은 그저 짐작만으로 끝나기도 한다. 이 맨홀 탁본을 보고 있노라면 오래된 여권에 찍힌 스탬프가 떠오른다. 어떤 스탬프는 거기 가서 누구를 만나 무얼 먹었는지까지도 뚜렷이 기억나지만 어떤 스탬프는 언제 이런 것이 찍혔는지 짐작하기 어려운 것들도 있다.

서울에 우리가 모르는 지하세계가 존재한다면 이런 스탬프를 받아야 그곳으로 들어갈 수 있지는 않을까.

ファンタジー小説のように、もしソウルに私たちの知らない地下世界が存在するならばどうだろう。地下鉄や地下商店街でなく、まったく別世界が存在しているなら、また「ナルニア国物語」のタンスのように、マンホールが地下世界に通じているなら、といった楽しい想像をたまにしてみる。

ソウルの通りを歩いてみると、様々なマンホールに出会う。非常に大きいものもあれば、かなり小さめのものや、四角のもの、丸いものなど、その大きさや形はもちろん、独特な模様やロゴ、文字や数字などが刻まれている。きっと誰かがはっきりとした目的に基づいて作ったのだろうが、その意味を理解するのは難しい。

金亨奎は、歴史的に大切な碑石を拓本するようにソウルの様々なマンホールを集めた。このマンホールには、見えない時間と空間の脈絡が込められている。あるものはその流れがはっきり読み取れるが、あるものはただ予想するだけで終わってしまう。このマンホールの拓本をみていると、古いパスポートに集められているスタンプを思い出す。あるスタンプは、その国に行ってどこに行って誰に会って何をしたかまではっきりよみがえるが、あるスタンプはいつこのようなスタンプが押されたかすら覚えていない場合もある。

ソウルに私たちのまだ知らない地下世界が存在するならば、そこに入るためにはこのようなマンホールスタンプを押してもらう必要があるのではないか。

야누스 서울 ヤヌスソウル

석효정

우리가 매일 마주하는 거리에는 수많은 간판들이 나열되어 있다. 간판은 그곳을 대표하는 얼굴이 되고, 그 얼굴(간판)들이 모여 그곳만의 이미지를 만들어낸다. 각국의 언어가 난무하는 화려한 번화가의 간판들, 혹은 삶의 냄새가 묻어나는 노스텔직한 동네의 간판들 모두 서울스러움을 나타낸다.

서울의 수많은 곳들 중에는 잘 알려지고 자주 가는 익숙한 곳도 있지만, 살면서 한 번도 가보지 않음은 물론 들어본 적도 없는 생소한 곳도 있다. 서울에는 하루가 다르게 변화하는 메이저(major)한 도시의 모습들, 그리고 시간이 멈춘 듯 옛 모습을 간직한 마이너(minor)한 동네의 모습들이 공존한다.

간판에 고스란히 묻어나는 지역의 특색들을 발견하고, 서로 다른 지역의 간판을 바꿔봄으로써 우리가 알고 있는 서울을 재해석해보았다.

石孝貞 | ソク ヒョジョン

私たちが毎日目にする街には、数多くの看板が並んでいる。看板は場所を代表する顔にもなり、その顔が集まることで、その場所のイメージをつくり出す。色んな国の文字で溢れる賑やかな繁華街の看板も、生活感溢れるノスタルジックな街の看板も全てソウルらしさを表すものである。

ソウルの中にも、よく知られていてしょっちゅう訪れるような場所もあれば、一度も訪れたこともなく、耳にしたことのない場所もある。ソウルには一刻を争うように変化するメジャーな都市の姿と、時が止まったような昔ながらの姿をもつマイナーな街の姿が共存する。

看板から見えてくる街ごとの異なる特徴を発見し、互いに違う街の看板を入れ替えることで、私たちが知っているソウルの再解釈を試みたエクスフォーメーションの作業である。

Sincheon-dong × Seongsu-dong

Cheongdam-dong × Cheongnyangni-dong

Apgujeong-dong × Euljiro-dong

Myeong-dong × Noryangjin-dong

Jongno-dong × Munllae-dong

Sinchon-dong × Garibong-dong

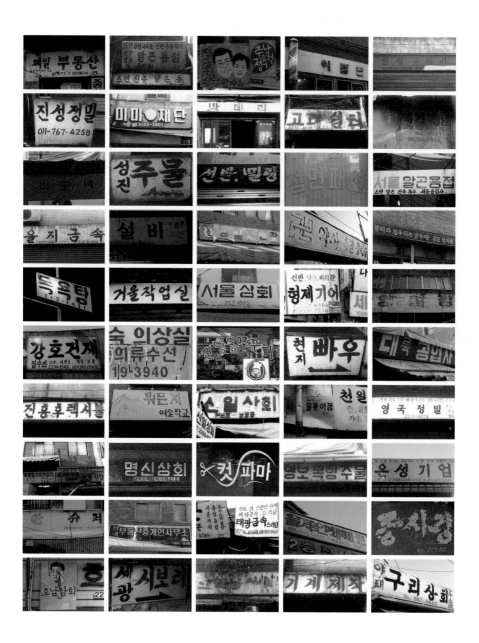

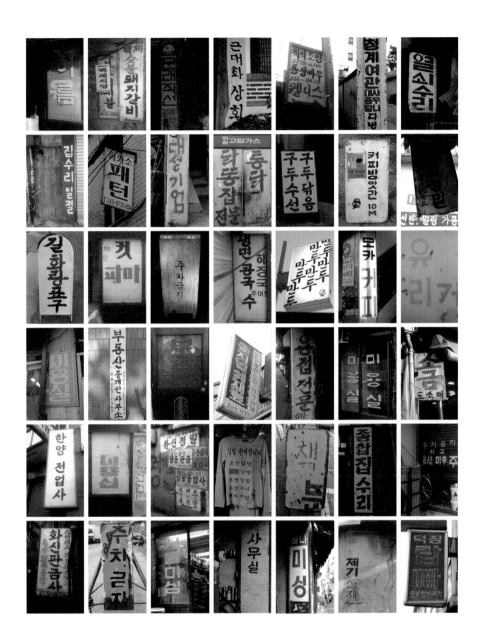

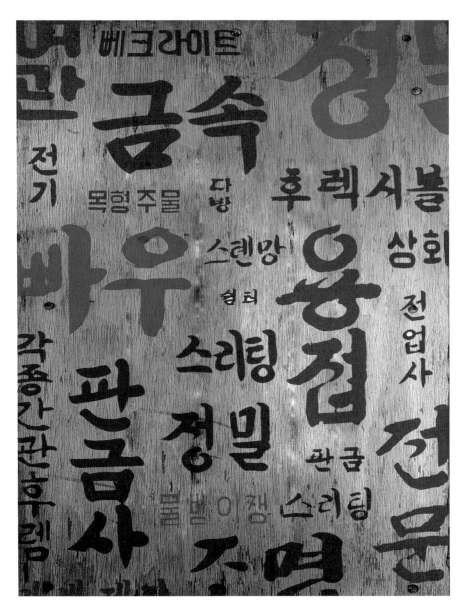

을지로　乙支路

소금길

염리동　塩里洞

미성은 잘도 돌아가네

창신동　昌信洞

문래동 文来洞

간판을 빼고 과연 서울을 이야기할 수 있을까? 서울시가 도시 디자인 사업으로 가장 먼저 한 일은 거리에 간판이 너무 많고 복잡해 흉물스럽다며 그 크기나 색깔, 밝기를 규제한 것이었다. 그러나 바로 이 흉물스럽고 알록달록한 간판이야말로 서울의 민낯이 아닐까?

명동이나 강남역 등에는 스타벅스나 맥도날드, 유니클로와 같은 글로벌 체인 스토어의 간판으로 여느 대도시와 다름없는 모습이 되어버렸다. 홍대앞이나 이태원, 가로수길에서는 한글 간판을 찾아보기 힘들어 여기가 서울인지, 뉴욕인지, 도쿄인지를 분간하기 어려울 지경이 되어버렸다. 그러나 용두동 주꾸미 골목이나 마장동 정육점 골목, 낙원동 아구찜 골목에 들어서면 그야말로 서울의 '쌩얼'을 만날 수 있다.

석효정은 서울의 오래된 간판을 수집하는 작업부터 시작했다. 커팅 시트나 아크릴을 컴퓨터로 정교하게 오려서 글자를 만드는 요즘 간판이 아니라, 양철판 위에 페인트로 한 자 한 자 쓱쓱 써내려가 손맛이 그대로 살아 있는 그런 간판들을 찾아내었다. 그리고 그 노스텔직한 서체의 특징을 살려 각각의 동네 서체를 개발하는 작업을 하고 있다.

이 과정에서 수없이 성형을 거듭해 원래의 모습이 완전히 사라진 서울과, 수십 년 전의 '쌩얼'을 그대로 간직한 서울을 발견하게 된다. 이렇게 상반된 두 모습의 거리를 360도로 촬영하여 서로 간판을 바꿔 다는 실험을 시도하였다. 이런 낯설게 하기를 통해 야누스적인 서울의 양면성을 극명하게 보여주고 있다.

看板抜きでソウルを語ることができるだろうか。ソウルの街には看板が多すぎて醜いとのことから、都市デザイン事業として真っ先に看板のサイズや色彩、明るさを規制し始めた。しかし、この醜くて派手な看板こそ、ソウルの素の顔ではないだろうか。

明洞や江南駅などはスターバックスやマクドナルド、ユニクロなどのグローバルチェーンストアの看板で、他の大都市と変らぬ姿になってしまった。弘大前(ホンデアプ)や梨泰院(イテウォン)、カロスギルなどではハングルの看板が見当たらず、ここがソウルであるかニューヨークであるのか判断が難しいほどの状況である。しかし、龍頭洞(ヨンドゥドン)のイイダコ横町や、馬場洞(マジャンドン)の肉屋横町、楽園洞(ナグォンドン)のアンコウ横町に足を運んでみると、実にすっぴんのままのソウルの姿に出会える。

石孝貞はソウルの古い看板を集めることから始めた。カッティングシートやアクリルをコンピュータで精巧に切り取って文字を作る今の看板ではなく、ブリキ板の上にペンキで一文字ずつ描かれた手の風合いがそのまま残っている、そんな看板を見つけ出した。また、そのノスタルジックな書体の特徴を生かしてそれぞれの街に合った書体を開発する作業を進めている。

このプロセスにおいて何回も整形を繰り返し、本来の姿が完全に失われたソウルと、数十年前のすっぴんのままの姿ををそのまま保っているソウルを発見するに至った。このような正反対の二つの街の姿を360°度で撮影し、互いの看板を入れ替えることを試みた。このように改めて見知らぬもののように表現することで、ヤヌス的ソウルの両面性が克明に見えてくる。

나 홀로 밥상 一人の食卓

신효정

밥이란 영양섭취를 위한 필수요소인 동시에 그 나라의 정신과 생활 습관까지 알 수 있는 문화이기도 하다. 그렇다면 사람들의 밥상을 관찰하면 서울의 무언가가 보이지 않을까? 우선 연구를 위해 서울 사람들의 밥상을 수집해보았다. 밥상을 수집해본 결과 정체를 알 수 없는 충격적인 밥상들을 보게 되있는데 그것은 나에게 '이게 서울일까?'라는 물음을 던져주었다. 마치 숨겨져 있던 한국의 사적인 부분을 훔쳐보는 느낌을 주었다. 사람들은 밥상을 전해주면서 부끄러워 했고 자신의 밥상이 가장 초라할 것이라며 걱정하는 듯 보였다. 어쩌면 아주 사적이고 공개되지 않았던 이 밥상들이 서울의 리얼리티가 아닐까? 본 작품은 지금껏 공개되지 않았던 서울의 밥상을 많은 사람들에게 공개하고 사적인 곳이 아닌 공적인 곳에서 마주했을 때 사람들의 반응을 관찰한 작업이다. 또한 공적이고 활기찬 서울과 사적이고 외로워 보이는 밥상의 극명한 대비는 서울을 에스포메이션하는 작업이 될 것이다.

沈孝貞 | シム ヒョジョン

食事とは、栄養接収のための必須要素であると同時に、その国の精神や生活習慣まで分かる文化でもある。ならば、人々の食卓を観察するとソウルの何かが見えるのではないか。まず、研究のためソウルの人々の食卓を集めてみた。その結果、正体も分からないような衝撃的な食卓の様子が確認できたが、この様子から私は「これが本当にソウルなか」という疑問を投げかけた。まるで隠れていた韓国の私的な部分を覗いてしまったように感じられた。人々は食卓の写真を渡しながら恥ずかしがり、自分の食卓が最もひどいのではないかと心配しているように見えた。もしかして、あくまでもプライベートであり、今まで公開されることもなかったこれらの食卓が、ソウルのリアリティなのではないか。本作品は今まで公開されていなかったソウルの食卓を多くの人々に公開し、プライベートな場所でなく公共空間で出会った時の反応を観察したものである。公的であり活気のあるソウルと、プライベートで寂しそうな食卓の克明な対比は、ソウルをエクスフォーメーションする作業になると考える。

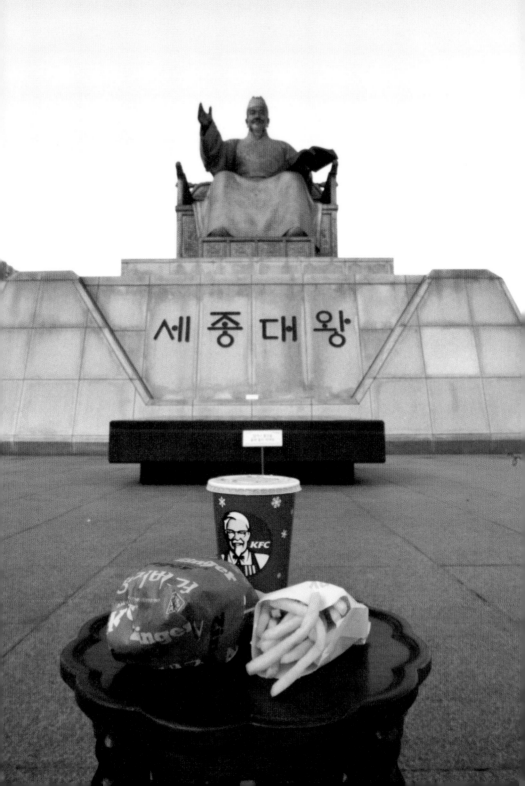

여자 24세 저녁식사
女性 24歳 夕食

여자 24세 저녁식사
女性 24歳 夕食

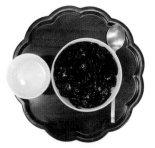

여자 24세 저녁식사
女性 24歳 夕食

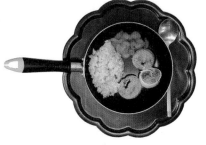

여자 24세 저녁식사
女性 24歳 夕食

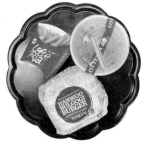

남자 33세 저녁식사
男性 33歳 夕食

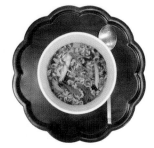

여자 30세 저녁식사
女性 30歳 夕食

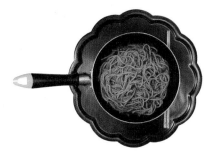

남자 24세 점심식사
男性 24歳 お昼

여자 24세 저녁식사
女性 24歳 夕食

여자 24세 저녁식사
女性 24歳 夕食

남자 28세 저녁식사
男性 28歳 夕食

여자 34세 저녁식사
女性 34歳 夕食

여자 24세 저녁식사
女性 24歳 夕食

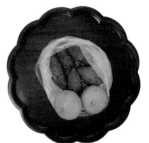

여자 22세 저녁식사
女性 22歳 夕食

여자 24세 저녁식사
女性 24歳 夕食

여자 27세 아침식사
女性 27歳 朝食

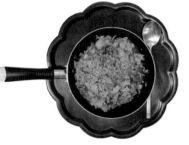

남자 24세 저녁식사
男性 28歳 夕食

여자 24세 아침식사
女性 24歳 お昼

여자 24세 저녁식사
女性 24歳 夕食

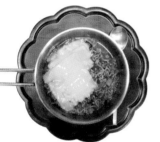
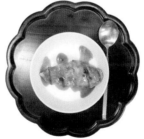

여자 24세 점심식사
女性 24歳 お昼

남자 31세 저녁식사
男性 31歳 夕食

여자 24세 저녁식사
女性 24歳 夕食

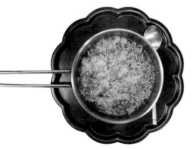

남자 27세 저녁식사
男性 27歳 夕食

여자 31세 아침식사
女性 31歳 朝食

남자 34세 저녁식사
男性 34歳 夕食

서울의 1인 가구는 지속적으로 증가하여 지금은 무려 85만 가구에 이른다고 한다. 이는 서울시 전체 가구의 25퍼센트에 해당되는 엄청난 비율이고, 앞으로도 지속적으로 증가할 것이다. 1인 가구의 유형도 독거노인, 이혼, 자취생, 기러기아빠 등 매우 다양하게 나타나고 있다.

본인 스스로도 자취생의 입상인 심효성은 이들 1인 가구의 밥상에 주목하고 주변 친구들의 밥상부터 수집하기 시작했다. 혼자라서 대충 때우게 되는 밥상이 얼마나 쓸쓸하고 황폐한지를 스트레이트하게 보여주고 있다. 사실 서울에는 한 집 건너 한 집이 식당일 정도로 외식산업이 발전되어 있다. 그렇지만 이런 식당으로부터 1인 생활자는 철저하게 유린되어 있다. 방송이나 인터넷에 넘쳐나는 서울의 맛집 정보, 그러나 이런 맛집은 혼자 가기는 불가능한 곳이 대부분이다. 주문 가능한 1인분 메뉴가 아예 없거나, 다른 사람 눈치가 보여 혼자 자리를 차지하고 앉아 있기조차 힘들다. 따라서 1인 생활자의 밥상은 마치 도시 속에 고립된 무인도처럼 외롭다 못해 비참하다. 그러나 일반인들은 이들 1인 가구의 밥상이 얼마나 외롭고 비참한지를 상상하기조차 어렵다. 그래서 심효정은 이 밥상을 들고 거리로 나왔다. 광장에서, 지하철에서, 번화가에서 주변 분위기와 대비되는 밥상을 적나라하게 드러냄으로써, 이렇게 쓸쓸한 밥상을 마주하고 있는 사람이 다름 아닌 우리 자신이라는 것을 공감하게 된다.

ソウルの一人暮らしは年々増加し、今はもう85万を超えるという。この数字はソウル市全体の25％を占めるかなりの比率であり、今後も持続的に増加するといわれている。一人暮らしの類型も独居老人、離婚、学生、子どもの幼児期留学のため一人で残る父など、様々である。

本人も一人暮らしをしている学生の立場である沈孝貞は、この一人暮らしの食卓に注目し、周りの人々の食卓を集める作業から始めた。一人で適当に済ませてしまう食卓がいかに淋しく荒んでいるかををストレートに見せている。実際ソウルでは二軒に一軒は食堂といわれるほど外食産業が発展している。しかしこれらの食堂で一人暮らしは徹底的に排除されている。マスコミやインターネットに溢れるソウルのグルメ情報、しかしこれらのグルメは一人で行くことはできないような所がほとんどである。注文できる一人前のメニューがそもそも無いことや、他人の視線を気にするあまり、一人でテーブルに座っていることすら難しい。したがって一人暮らしをする人の食卓は、まるで都市の中で孤立した無人島のように、淋しさを超えて悲惨である。

しかし一般の人は、これらの一人暮らしの食卓がいかに淋しいものなのかを想像することすら難しい。そこで、沈孝貞は食卓を街に連れ出した。広場で、地下鉄で、繁華街で周りの雰囲気と対比する食卓を赤裸々に露出することを通して、このように淋しい食卓に向き合っている人は他でもない、私たち自身であることを共感するようになる。

가방 속의 서울 カバンの中のソウル

이지연

흔히 '서울 사람 서울 사람'이라고 말한다. '서울 사람'이라는 단어 속에는 특유의 이미지가 담겨 있다. 사전에 정의되어 있는 것도 아닌데 그 단어에 대한 이미지가 선명하다. 고정된 그 하나의 이미지를 수많은 이미지로 바꾸려고 하는 과정에서, 서울 사람들의 가방을 들여다보기 시작했다. 하나의 물건을 고르고 취하고 가방에 넣는 과정에 사람들의 이야기가 존재한다. 우리가 물건과 맺고 있는 관계는 현재의 삶과 밀착된 모습과 특징, 은밀하고 사적인 생활을 드러낸다. 의식적으로 혹은 무의식적으로 늘 지니고 있는 물건들을 통하여 서울이라는 공간에 살고 있는 수많은 사람들의 같음과 다름을 보여주고자 한다. 이것은 아줌마, 아저씨, 할머니, 학생, 군인, 여자, 남자(나이, 성별, 직업별 분류)의 정보 아닌 정보의 수집이다. 정보전달자의 몫으로 재배열되고 구성된 수백 가지의 물건은 서울을 알아채는 작지만 중요한 단서로 기능할 것이다.

李志娟 | イ ジヨン

よく「ソウル人(ソウルサラム)」という言葉を使う。「ソウル人」という言葉の中には独自のイメージが込められている。辞典に定義されてもいないのに、その単語に対して鮮明なイメージがある。固定された一つのイメージを数多くのイメージに変えようとする過程で、ソウル人のカバンの中身を覗き込み始めた。一つの物を選んで自分の物にして、それをカバンに入れるプロセスには人々の物語が存在する。私たちが物と結んだ関係には、現在に密着した暮しと特徴、内密でありプライベートな生活が姿を現す。意識的にまたは無意識に持ち歩く「物」を通して、ソウルという空間に住む数多くの人々の共通点と違いを視覚化することを目指す。この作業は、おばさん、おじさん、おばあさん、学生、軍人、女性、男性(歳・性別・職業別の分類)による、情報でない情報の収集である。情報伝達者によって再配列され構成された数百種類の物は、ソウルを知るための小さいが大事な手掛かりとして機能するであろう。

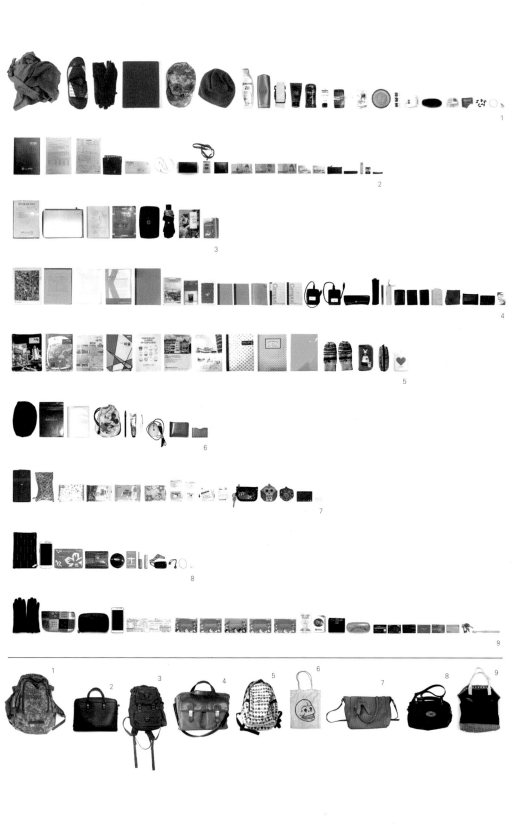

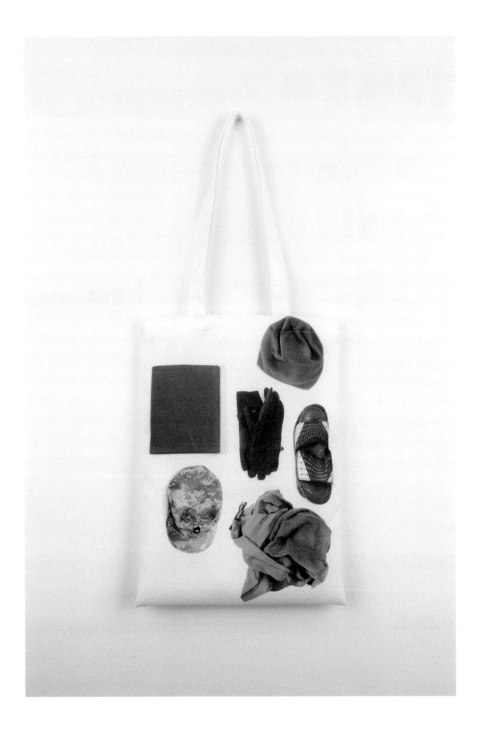

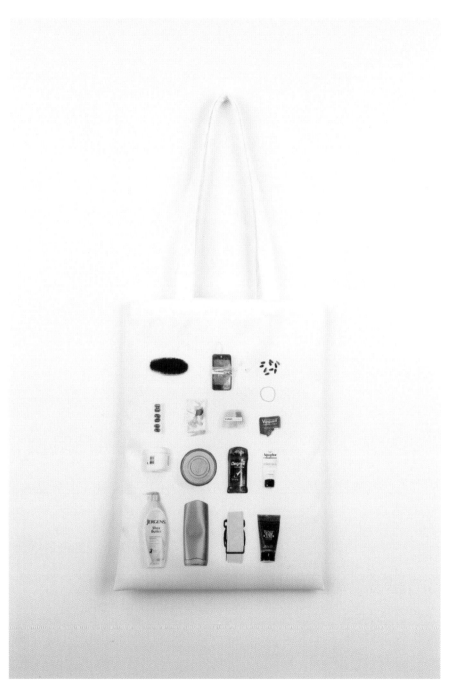

가방 대신 가방　カバン代わりのカバン

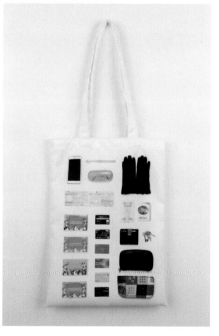

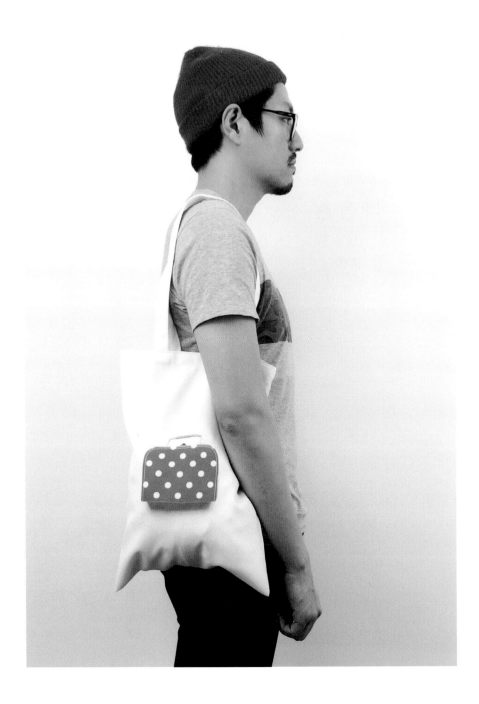

사람들은 누구나 엿보기를 좋아한다. 우리나라에는 혼인 첫날밤에 신랑과 신부가 잠자리에 들기를 전후하여 신부의 친지들이 신방의 창호지를 뚫고 방안을 엿보는 풍속이 있었다. 물론 그보다 훨씬 오래된 엿보기 습관은 인류와 함께 존재해왔을 것으로 짐작된다. 그런 의미에서 우리에게는 누구나 약간의 관음증이 내재되어 있는지도 모른다.

그러나 우리가 아무리 엿보고 싶어도 그럴 수 없는 것이 바로 타인의 가방이다. 친한 친구나 가족의 가방도 엿보기 힘든데, 하물며 처음 보는 사람의 가방을 엿본다는 것은 상상하기조차 힘들다.

이지연은 과감하게 서울 거리에서 만난 사람의 가방 속을 보여달라고 했다. 가방 속을 보여달라는 것은, 속옷을 보여달라는 정도로 용기가 필요한 일일 것이다. 그런 의미에서 보여달라는 사람도, 또 보여준 사람도 정말 대단하다고 생각한다.

그것도 그저 잠시 들여다보는 정도가 아니라, 묵은 먼지까지 탈탈 털어서 가방 속의 모든 물건을 기록하였다. 마치 범죄 현장에 남아 있던 흉기처럼 가지런히 나열하여 기록하고 그 크기와 종류별로 분석하였다. 이런 과정을 통해 군인, 아줌마, 학생 등 다양한 서울 사람들의 성별, 직업, 나이뿐만이 아니라 성격, 수입까지도 적나라하게 보여주고 있다.

人は覗き見が好きである。覗き見といえば、元々結婚初夜に新郎と新婦の寝室の障子紙に穴を空けて、新婦の友人や親戚がこっそり部屋を覗いていた風習から始まったといわれる。もちろんそれよりずっと古くから、覗き見の習慣は人類と共に存在してきたはずだ。そう考えると、私たちには多少の窃視症、スコポフィリーが内在されているかもしれない。

しかし、私たちがいくら覗きたいと思っても、覗けないのが他人のカバンである。親しい友達や家族のカバンも覗くことが難しいのに、初めて会う人のカバンを覗き込むことは想像しがたい。

李志淵は大胆に、ソウルの町中で出会う人のカバンの中を見せてほしいと頼んだ。カバンの中を見せることは、下着を見せるほどの勇気が必要なことだろう。その意味で見せてほしいという人も、見せた人も凄いと思う。

それもただ軽く見るだけでなく、奥底にあるホコリまで、カバンの中にある全ての物を記録している。まるで犯罪現場に残っている凶器のように、正確に並べて記録し、その大きさや種類別に分析している。このプロセスを通して、軍人、おばさん、学生など様々なソウル人の性別、職業、年齢だけでなく性格、収入まで赤裸々に見せている。

서울 길거리 음식 ソウルストリートフード

이지현

이 프로젝트를 통해 나부터 서울을 다시 보게 되었다. 나는 과연 20년 넘도록 나고 자란 서울을 잘 알고 있을까? 파헤치고 파헤쳐도 나오는 서울의 새로운 면모에 알면 알수록 호기심이 생길 수밖에 없었다.

보다 원초적으로 서울을 느끼는 방법은 무엇일까? '먹음'은 무엇보다도 직관적이고 재미있게 대상을 느끼는 방법이라고 판단하여 서울의 음식을 주제로 하였다. 그 중에서도 꾸밈없이 자신을 드러내는 진술한 음식, 바로 길거리 음식에 주목했다. 서울 사람이라면 단연코 주황색 포장마차 안의 떡볶이, 순대, 튀김을 떠올릴 것이다. 길거리 음식은 과연 거기서 끝일까? 서울은 어떤 모습의 길거리 음식들을 품고 있을까? 약 300여 가지의 다양성을 지닌 서울의 길거리 음식을 프로젝트를 통해 보여주고자 한다. 당신이 알고있는 길거리 음식과 서울의 길거리 음식을 비교해보시라. 신선한 충격이 기다리고 있다.

李知炫 ｜イ ジヒョン

このプロジェクトを通して、私自身がソウルを見直すようになった。私ははたして、生まれて20年以上生きてきたソウルをちゃんと知っているのだろうか。探る度に新たな姿を見せてくるソウルに対して、知れば知るほど好奇心を抱くようになったのだ。より根源的にソウルを感じる方法には何があるか。「食べる」という行為は何よりも直感的であり、楽しく対象を感じとる方法だという判断から、ソウルの食べ物をプロジェクトのテーマにした。その中でも、飾らず率直に自分をさらけ出す食べ物、ストリートフードに注目した。ソウルの人なら間違いなく、オレンジ色の屋台の中にあるトッポギ、スンデ、天ぷらを思い浮かべるはずだが、ソウルのストリートフードはそれが全てなのだろうか。ソウルにはどのようなストリートフードがあるのだろうか。そこで、約300種類の多様性をもつソウルのストリートフードを、このプロジェクトを通して視覚化することを目指した。あなたが知っているストリートフードとソウルのストリートフードを比較して楽しんでいただきたい。新鮮な衝撃になるはずだ。

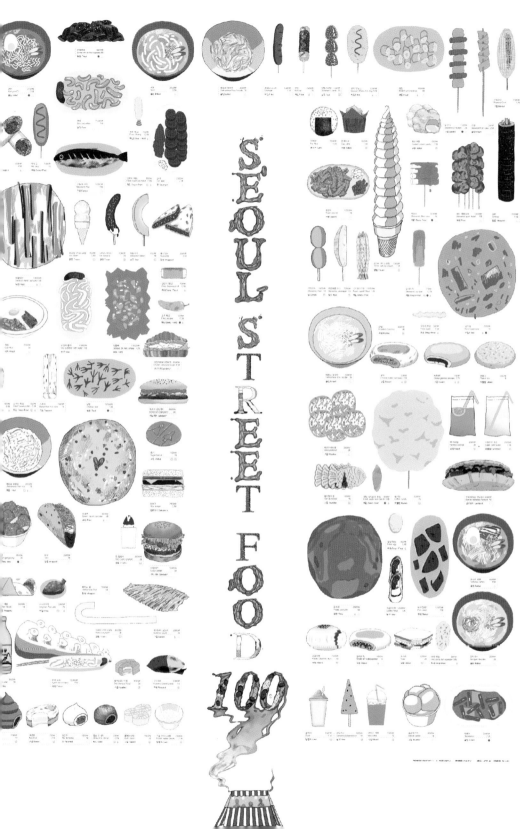

SEOUL STREET FOOD 100

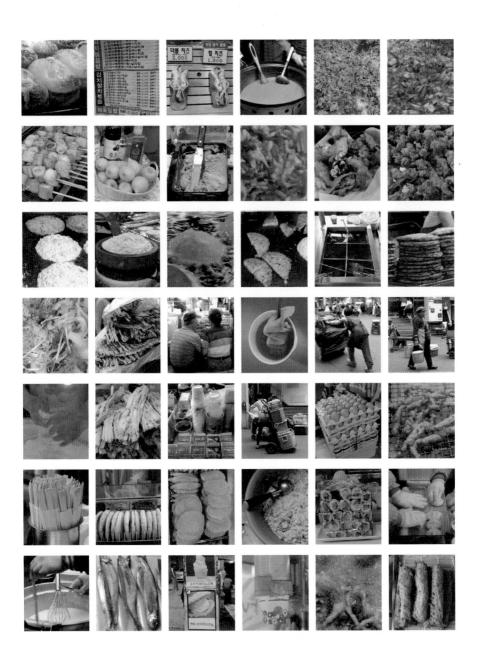

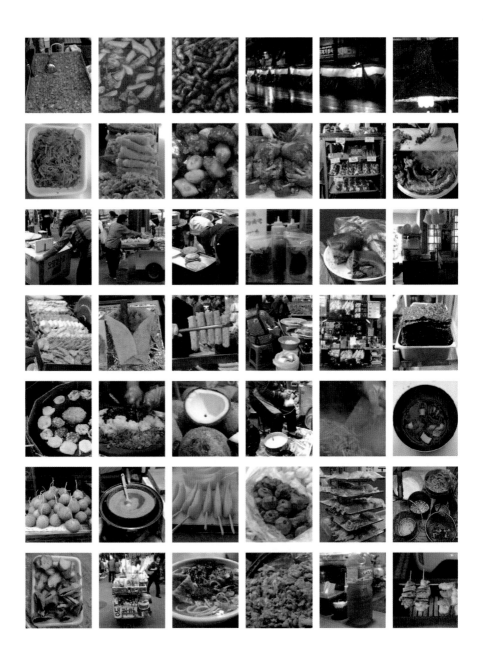

32cm

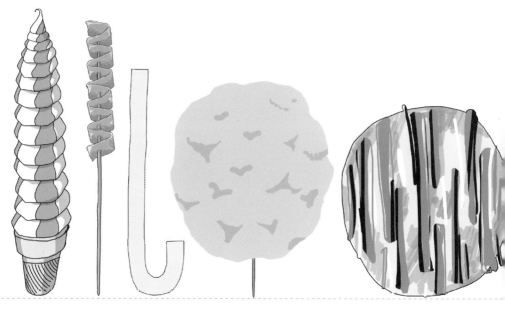

18cm

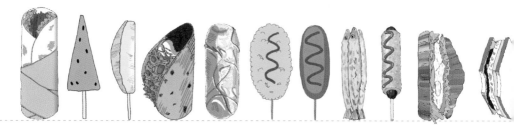

12cm

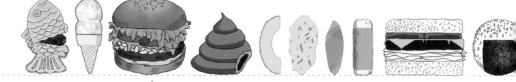

키 순서로 보다.

32cm의 아이스크림 옆에서 큰 키를 자랑하는 어묵꼬치, 지팡이 아이스크림과 고만고만한 크기의 햄버거와 붕어빵. 연관 없어 보이는 음식들이 키 순서로 나열되면서 서울의 길거리 음식이 마치 여행지에서 보는 것과 같은 느낌을 준다.

背丈の順に配列する。

32cmのアイスの横で背の高さを誇るおでん串、杖アイスクリームとそこそこ競えるハンバーグと鯛焼き。互いに関連のない食べ物を背丈順に配列してみると、ソウルのストリートフードがまるで旅先で見る食べ物のように感じられる。

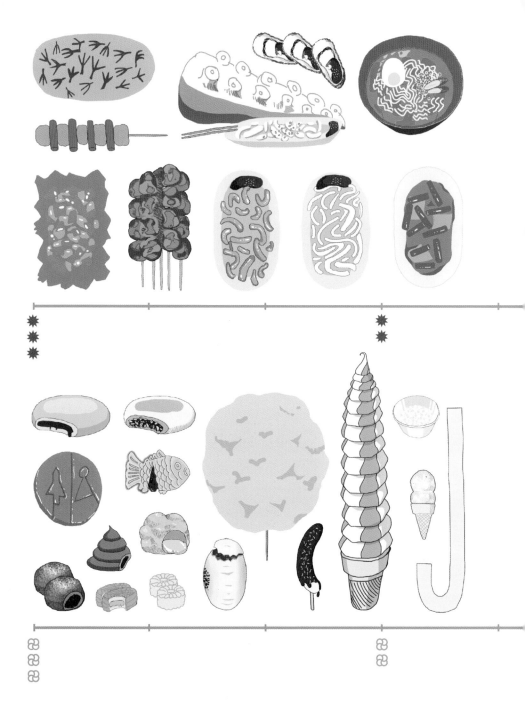

맛 지도 | 맛을 기준으로 서울의 길거리 음식을 나열하였다. 닭발과 해삼, 떡볶이와 라면, 고구마와 머핀, 볶음쌀국수가 나란히 놓여 비슷하게 맵고 단맛을 상상하게 한다.

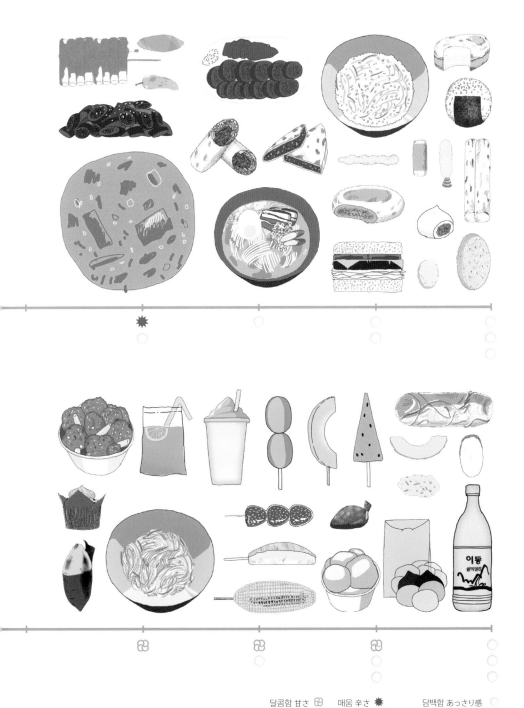

달콤함 甘さ 🥨 매움 辛さ 🌟 담백함 あっさり感 ○

味の地図のように、味を基準にしてソウルのストリートフードを並べてみた。鶏の足やナマコ、トッポッキとラーメン、サツマイモとマフィン、炒めフォーが同じところに並べられ、同じレベルの辛さと甘さを想像できる。

포장마차는 그 어떤 고급 레스토랑보다 매혹적이다. 핫도그 없는 뉴욕, 젤라토 없는 로마, 양고기 꼬치 없는 타이베이, 라멘 없는 후쿠오카는 상상하기조차 싫다. 마찬가지로 순대와 튀김 없는 서울은 그야말로 끔찍하다. 비위생적이고 불법 노상 점거라며 아무리 단속을 해도 잡초와 같은 끈질긴 생명력으로 포장마차는 절대 사라지지 않는다.

이지현은 그 포장마차에 주목하고 방학 동안 그곳에서 직접 아르바이트를 하면서 많은 자료를 수집하고 분석했다. 좁은 공간을 활용해 재료나 도구를 보관하는 방법에서부터 필요한 도구를 직접 만들어 사용하는 창의적 모티프를 포장마차를 통해 발견하게 된다. 그리고 같은 서울이라도 계절이나 지역에 따라 그 음식의 종류나 특징은 물론 가격도 달라진다는 것을 알게 되었다. 그 음식 종류가 무려 300가지가 넘는다고 하니 서울 포장마차 음식의 다양성이 경이로울 따름이다. 이지현은 그 가운데 100가지를 엄선해 정갈한 일러스트레이션으로 표현하였다. 그리고 각 음식의 가격, 계절, 맵거나 단 맛의 특징 등을 꼼꼼하게 정리하였다.

바쁘게 이동하는 중간에 잠시 시간을 쪼개서 푼돈으로 허기를 달랠 수 있는 포장마차는 그야말로 사막처럼 삭막한 서울의 오아시스와 같은 존재다. 어쩌면 우리는 이 삭막한 서울을 떠도는 카라반인지도 모른다. 지친 몸을 소주 한잔으로 달래가면서 옆 사람과 허물없이 친구가 될 수도 있는 포장마차의 매력을 어찌 호텔 레스토랑에 비교할 수가 있단 말인가.

屋台はどんな高級レンストランよりも魅力的である。ホットドックなしのニューヨーク、ジェラートなしのローマ、ラム串焼きなしの台北、ラーメンなしの福岡はとても想像したくない。同じくスンデとティギム(揚げ物)なしのソウルなんてあり得ないのである。非衛生的であることや不法路上店舗だからといくら取り締まっても、雑草のような根強い生命力で屋台は絶対に無くならない。

李知炫はその屋台に注目し、休日には屋台でアルバイトをしながら多くの資料を集め、分析した。狭い空間を活用して材料や道具を保管する方法や、必要な道具を自ら作って使用するクリエイティブなモチーフを、屋台と通して発見した。また、同じソウルであっても季節や地域によって、屋台で売る食べ物の種類や特徴はもちろん、値段も変わってくることがわかった。屋台で売られている食べ物の種類が約300以上にもなるとは、ソウルの屋台フードのヴァリエーションの豊かさにに驚く限りである。李知炫はその中で100種類を厳選し、シンプルなイラストレーションで表現している。また、食べ物それぞれの値段、季節、辛さや甘さの特徴を細かくまとめている。

忙しく移動する合間をぬって安く小腹が満たせる屋台は、砂漠のように荒涼としたソウルにおいてはオアシスのような存在になっている。もしかして私たちはこの荒れたソウルに漂うキャラバンなのかもしれない。疲れた体をソジュ(韓国の焼酎)一杯で慰めながら隣の人とすぐに仲良くなれる屋台の魅力を、ホテルのレストランと比べることはとてもできない。

심야버스 深夜バス

번쩍이는 네온사인, 꽉 막힌 도로, 여기저기 왁자지껄한 도시. 하지만 이런 도시에도 새벽은 찾아온다. 상점에 불이 꺼져 컴컴한 도로를 비추는 가로등, 마지막 열차를 알리는 전철역의 안내방송…… 우리가 흔히 상상하는 적막한 새벽, 서울엔 이 시간에 운행을 시작하는 버스가 있다. 자정을 넘기는 순간 출발해 다섯 시까지, 차가 끊긴 사람들의 발이 되어주는 심야버스가 그것이다. 이 심야버스는 나에게 새벽을 지내는 수많은 사람들 각각의 이야기를 응축시켜 놓은 하나의 매개체로 다가왔다. 그래서 나는 그 버스 안을 채우는 사람들의 피곤함에 찌든 듯하지만 묘하게 생동감 있는 모습과 그 안의 공기, 스쳐 지나가는 풍경을 모았다. 이로써 잠든 도시의 잠들지 않는 사람들, 그리고 서로 다른 노선들이 갖고 있는 각각의 이야기를 그대로 담아내고 싶었다.

キラキラ光るネオンサイン、渋滞でふさがった道路、どこを見ても賑やかな都市、しかしこのような都市にも深夜は訪れる。商店の電気が消えて暗い道路を照らす灯り、終電を知らせる駅のアナウンス… 私たちが想像する静かな深夜、ソウルにはこの時間に運行を始めるバスがある。夜の12時過ぎから明け方の5時まで、終電を逃した人々の足となる、深夜バスである。この深夜バスは私にとって、深夜を過ごす数多くの人々のもつ物語を集約させた一つの媒介に感じられた。私はそのバスを満たす人々の、疲れ果てたようだが妙に活き活きした様子とその空気、すれ違う風景を集めた。それによって眠る都市の眠らない人々、それぞれの深夜バス路線がもつありのままの物語を表現しようとした。

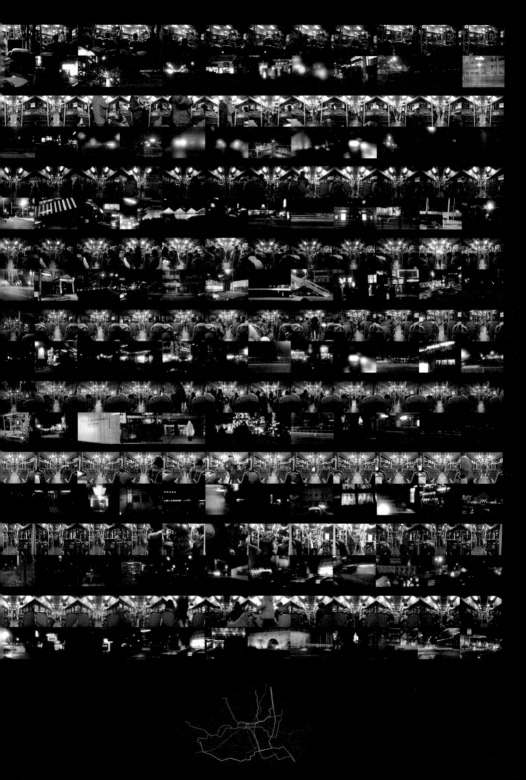

N16 N61 N62 N13 N10 N37 N26 N40 N30

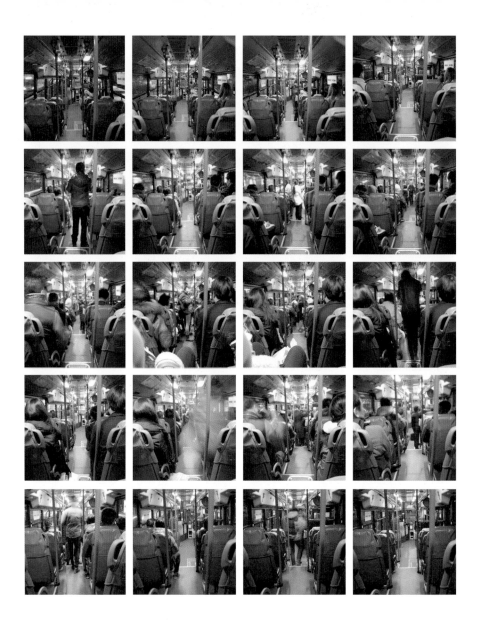

심야버스 N13　深夜バス N13

심야버스 深夜バス

심야버스 深夜バス 104

새벽 1시부터 5시 사이, 지하철 막차가 끊어지고 첫차가 다니기 시작하기 전까지의 시간. 서울은 잠시 호흡을 가다듬으며 내일을 준비하는 것처럼 보인다. 그러나 서울은 여전히 잠들지 못하고 24시간 살아 움직인다. 이 시간 시민들의 발이 되어주는 것이 바로 심야버스다.

차연수는 이 아홉 개의 심야버스를 타고 종점에서 종점까지 이동하면서 버스 안의 변화와 차창 밖의 풍경을 연속적으로 기록하였다. 언뜻 보기에는 그저 아무런 변화도 없는 지루한 사진의 연속처럼 보이지만 버스에 사람이 늘어나고 줄어드는 정도, 차창에 서린 김을 통해 보이는 야경을 통해 잠들지 못하는 서울과 서울 사람들의 참 모습을 보여주고 있다.

이 시간 택시가 아니라 버스를 타고 이동하는 사람들의 왠지 모를 동질감, 술 냄새와 땀 냄새가 뒤섞여 만들어내는 야릇한 분위기, 적당한 피곤함과 적당한 설레임과 적당한 불편함이 사이좋게 공존하는 심야버스에서 진짜 사람 사는 풍경을 만날 수 있을 것이다.

夜中の1時から5時の間、終電が終わって始発が出るまでの時間、ソウルは少し呼吸を整えながら明日を準備しているように見える。しかしソウルはまだ眠れず、24時間を生きて動き回っている。この時間帯に市民の足となるのが、深夜バスである。

車娟秀はこの9つの深夜バスに乗って、終点から終点まで移動しながらバスの中の変化や車窓の外の風景を連続的に記録した。一見激しい変化は見えない地味な写真の連続に見えるが、バスに人が増えたり減ったりする割合と、曇った車窓越しで見える夜景などを通して、眠らないソウルとソウルの人の本当の姿を見せている。

この時間タクシーでなくバスに乗って移動する人々が感じる不思議な共感、酒臭さと汗臭さが混ざり合って生まれる妙な雰囲気、適度な疲れと適度なときめきと適度な不便さが仲良く共存する深夜バスでは、生身の人間の暮しという風景に出会えるだろう。

집 위의 집 家の上の家

최지원

도쿄와 서울은 닮아 있는 도시라 생각했다. 겉에서 바라보기엔 그러하다.
하지만 천천히 걸으면 딴 세상에 온 듯 판이하게 다르다는 것을 발견할 수
있다. 익숙하게 지나쳤던 도시에 내가 아는 것은 없었다.
그중에서도 집에 대한 낯섦이 크게 다가왔다. 삶에서 많은 비중을 차지하
는 주거가 얼마나 다른지를 통해 서울의 낯섦을 보여주고자 했다.
옥탑방, 집 위의 집.
외국의 꼭대기 층은 펜트하우스라 불리며 귀한 대접을 받지만 서울의 꼭대
기는 다르다. 불안한 형태의 환영받지 못하는 불법 주거인 옥탑방은 서울에
사는 우리에겐 너무 익숙하며, 이젠 하나의 문화로 자리 잡았다. 쌓이고 쌓
여 있는 서울의 주거에서 하늘에 떠서 흔들리는 옥탑방을 보여주고자 한다.

崔知源 | チェ・ジウォン

東京とソウルは似ている都市だと考えていた。外から見たら少なくともそう見え
る。しかしゆっくり歩いてみるとまるで別世界のように、まったく異なることが発
見できた。慣れ親しんだ都市に、私が知っている物はなかった。
その中でも、家に対する違和感が最も大きく感じられた。暮しの中でかなりの
比重を占める住空間の様子がいかに違うかを通して、ソウルの違和感を表現し
ようとした。
屋塔部屋、家の上の家。
外国の最上階はペントハウスといわれ高級なイメージをもつが、ソウルの最上
階は違う。不安定な形状をした、歓迎されない不法住居である屋塔部屋は、ソ
ウルに住む私たちにはとても慣れ親しんだ文化として位置づけられている。重
なり合っているソウルの住居において、空に浮かんで揺らぐ屋塔部屋を表現し
ている。

집 위의 집

家の上の家

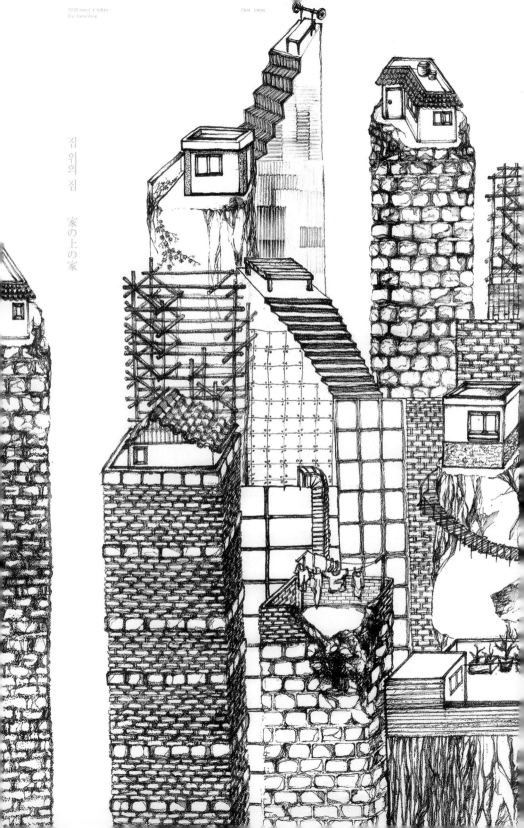

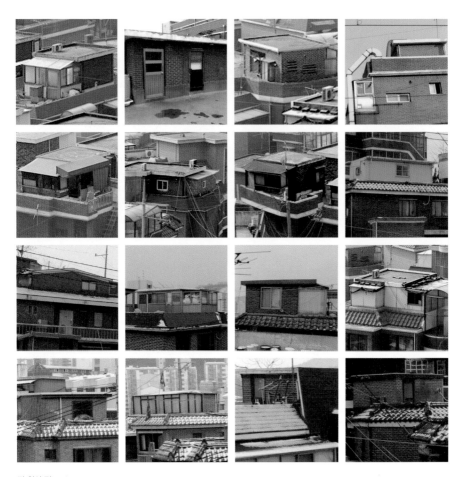

집 위의 집

처음부터 자리가 있었던 것은 아니다.
건물의 위, 머리에 이어져 있는 집.
집으로 불리지도 않는다.
문도 있고 창문, 지붕, 벽도 있지만
집이라 불리기엔 무언가 부족한지
방이라 불린다.

허가 없이 만들어진 방이 대부분
뿌리 내릴 곳이 없어 그저 얹혀 있는 모양.
바람이 불면 바람에 흔들리고
비가 오면 비에 휩쓸린다.
서울의 야경을 바라보며 꿈을 꾸듯
이리저리 흔들리는 청춘을 닮아 있다.

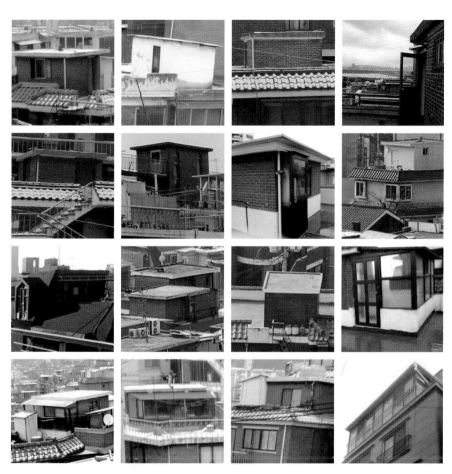

家の上の家

最初から場所があった家ではない。
建物の上に頭が続いている家。
家とよばれてもいない。
扉もなく、窓も、屋根も壁もあるが
家と呼ばれるには何が足りないのか
部屋と呼ばれる。

許可なしで作られた部屋がほとんど
根を降ろす場所もなくただ乗っかっている。
風が吹けば風に揺れて
雨が降ったら雨に巻き込まれる。
ソウルの夜景を眺めながら夢を見るように
ゆらゆら揺らいでいる青春に似ている。

111

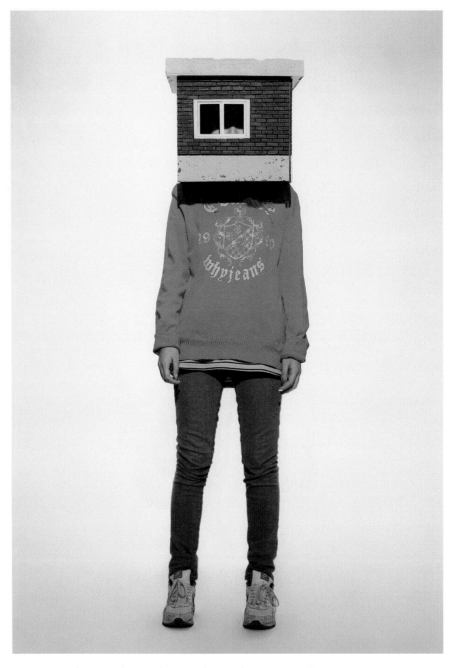

거주 지역 : 혜화동 | 본가 : 대전 | 나이 : 25 | 직업 : 학생 | 성별 : 여 | 거주 기간 : 4개월 | 거주 이유 : 학교와의 거리, 월세 절약
住む地域 : 恵化洞 | 出身 : 大田 | 年齢 : 25 | 職業 : 学生 | 性別 : 女 | 居住期間 : 4ヶ月 | 居住理由 : 学校との距離, 家賃節約

집 위의 집 家の上の家

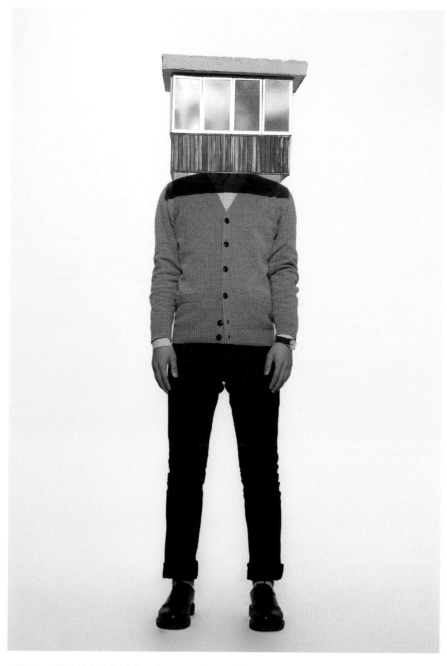

거주 지역 : 신림동 | 본가 : 수원 | 나이 : 22 | 직업 : 학생 | 성별 : 남 | 거주 기간 : 1년 2개월 | 거주 이유 : 독립, 위층 소음 무
住む地域：新林洞 | 出身：水原 | 年齡：22 | 職業：学生 | 性別：男 | 居住期間：14ヶ月 | 居住理由：独立, 上の階の消音の無さ

거주 지역 : 대흥동 | 본가 : 전주 | 나이 : 28 | 직업 : 프리랜서 | 성별 : 여 | 거주 기간 : 5년 8개월 | 거주 이유 : 트인 전망 선호

住む地域 : 大興洞 | 出身 : 全州 | 年齢 : 28 | 職業 : フリーランサー | 性別 : 女 | 居住期間 : 5年8ヶ月 | 居住理由 : 眺望の良さ

집 위의 집 家の上の家

거주 지역 : 상도동 | 본가 : 광주 | 나이 : 47 | 직업 : 생산직 | 성별 : 남 | 거주 기간 : 12년 | 거주 이유 : 월세 절약
住む地域:上道洞 | 出身:光州 | 年齢:47 | 職業:生産職 | 性別:男 | 居住期間:12年 | 居住理由:家賃の節約

옥탑방은 달동네와 함께 가난의 상징이다. 여름에는 덥고 겨울에는 추워 반지하보다 오히려 생활환경이 열악하다. 그래서 영화나 드라마에서는 주로 시골에서 올라와 서울 생활에 적응해나가는 사회 초년병들의 애환이 담긴 상징적 공간으로 등장한다. 그러다 보니 이제는 가난의 상징이 아니라 청춘 낭만의 아이콘으로 이미지 변신에 성공하였다.

최지원은 바로 이 '집 위의 집', 옥탑방이라는 절묘한 공간을 집중적으로 관찰하였다. 본인 스스로가 옥탑방에서 작업실을 했던 것도 좋은 경험이 되었다. 따라서 옥탑방 사람들은 가난보다 더한 고독을 뼈저리게 느끼며 살아가고 있다는 것을 깊이 이해하게 되었다. 그래서 모노톤의 펜터치 일러스트레이션으로 도심 속의 고독감을 애절하게 표현하고 있다.

옥탑방에 살면 건물 옥상에서 사는 것이 아니라 마치 사방이 절벽인 섬에 혼자 사는 것 같은 착각에 빠진다고 한다. 밤이 되면 절벽 끝 등대처럼 옥탑방에 하나둘 불이 켜진다. 그러면 옥탑방 서로 간에는 묘한 동질감도 생기지만 서로 절대 건너갈 수 없는 건물이라는 절벽과 서울이라는 바다에 둘러싸이게 된다. 그런 절대 고독의 공간에서 꿈을 키우며 서울 생활에 적응하는 청춘들이 있어 아름답다.

屋塔部屋はダルドンネ(訳注：月の村と書く、貧しさで急な丘の上にまで追いやられた人々が暮らす村)と共に貧しさの象徴である。夏は暑く冬は寒く、半地下の部屋より生活環境がよくない。だから映画やドラマでは、主に田舎から上京してソウル生活を始める新社会人の哀感が込められた象徴的空間として登場する。それによって現在は、貧しさの象徴よりも青春、ロマンのアイコンとしてそのイメージの変身を遂げた。

崔知源はこの家の上の家、屋塔部屋という絶妙な空間を集中して観察した。本人自身も屋塔部屋でスタジオ生活をしたこともよい経験として働いた。したがって屋塔部屋に住む人々は貧しさより酷い孤独をしみじみと感じながら生きていることを心から理解できるようになった。よってモノトーンのペンタッチイラストレーションで都心の中の孤独感を切なく表現している。

屋塔部屋の生活は建物の屋上に住んでいるというよりは、まるで周りが崖だらけの島に一人ぼっちで生き残っているような錯覚に陥るそうだ。夜になると、崖の端にある灯台のように屋塔部屋に一つ、二つとあかりが灯り始める。そうなると屋塔部屋に住む人々の間には妙な共感が生まれるが、互いに渡る事のできない建物という崖と、ソウルという海に囲まれてしまっている。そのような絶対孤独の空間で夢を育て、ソウル暮らしに適応していく青春が存在するから、ソウルは美しいのである。

무엇이든 도쿄돔　　なんでも東京ドーム

이케다 가요

'도쿄돔의 *n*개분'. 일본에서 건물의 경지면적이나 용적을 표현할 때 흔히 쓰이는 표현이다. 얼핏 보면 일본인의 일상적인 감각에 맞춰 알기 쉽게 예를 들어 표현한 것으로 보인다. 그렇지만 실제로 이런 방법으로 사이즈를 전달했을 때, 그 크기를 쉽게 가늠하기는 어렵다. 그래도 사람들은 여전히 건물의 크기 등을 표현하는 예시로서 도쿄돔을 사용하고 있다. 즉 도쿄돔은 일본을 측정하는 기준인 셈이다. 사실, 기준이라고 하기에 도쿄돔의 크기는 애매하다. 그래서 나는 기준이 될 수 있는 다른 대상을 측정해, 최대한 실제 도쿄돔의 크기를 파악하고 싶었다. 크기에 대한 이미지를 구체적으로 머릿속에 떠올릴 수 있는 것. 그 대상을 기준으로 측정해보면 막연했던 도쿄돔의 사이즈를 자연스럽게 알 수 있을 것이다. 그리고 그것이 '도쿄돔 1'이며, 일본을 측정하는 이미지 상의 기준이 될 것이다. 이것들을 그림과 같이 표시하여 서로의 크기를 상대화하고 실질적으로 파악할 수 있도록 했다.

池田 佳世 | イケダ カヨ

東京ドーム○個分。建物の敷地面積や容積を表すのにしばしば使われる表現だ。一見すると、日本人の日常的な感覚にあわせ分かりやすく例えているように思える。しかし実際にこのように物のサイズ感を伝えられたとき、分かったつもりになるだけで、それがどのような規模を持っているのかはほとんど分かっていない。それにも関わらずこの表現は、分かりやすい例えとしてのスタンダードとなっている。いわば、東京ドームは日本を測る定規なのだ。定規となる存在であるのに、イメージの中の東京ドームは実に曖昧な大きさをしている。それを私は、さらに別の定規となるもので測り、できるかぎりリアルな大きさを掴んでみたいと考えた。大きさのイメージを具体的に頭の中に想起できるもの。これを定規として測ってみると、漠然としていた東京ドームのサイズが自然にイメージできるはずだ。それが"東京ドーム 1"であり、日本を測るイメージ上の定規となるのだ。これらを図とともに示されると互いの大きさが相対化され、リアルに把握できるようになるはずだがいかがだろうか。

도쿄돔 1개분의 면적
= 25m 수영장 155개분
도쿄돔 1개분의 용적
= 25m 수영장 3,444개분

東京ドーム1個分の面積
＝25mプール155個分
東京ドーム1杯分の容積
＝25mプール3,444杯分

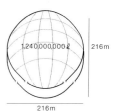

1,240,000,000ℓ

216m

216m

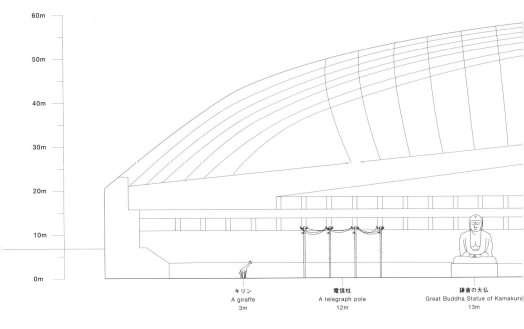

60m

50m

40m

30m

20m

10m

0m

キリン
A giraffe
3m

電信柱
A telegraph pole
12m

鎌倉の大仏
Great Buddha Statue of Kamakura
13m

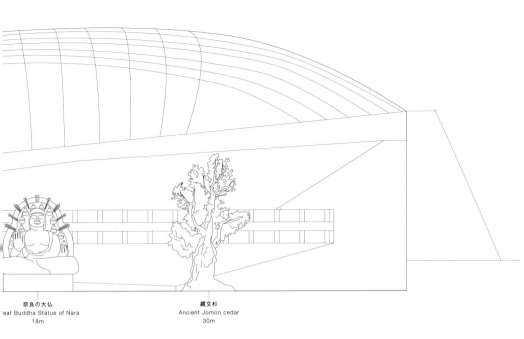

奈良の大仏
eat Buddha Statue of Nara
18m

縄文杉
Ancient Jomon cedar
30m

기린 3m
전신주 12m
가마쿠라 대불 13m
나라 대불 18m
조몬 삼나무 30m

キリン 3m
電信柱 12m
鎌倉の大仏 13m
奈良の大仏 18m
縄文杉 30m

61.69m

위 :
황궁
도쿄돔 약 30개분
아래:
비와호의 물 양
도쿄돔 약 22,177개분

上 :
皇居
東京ドーム 約30個分
下 :
琵琶湖の水の量
東京ドーム 約22,177杯分

무엇이든 도쿄돔 なんでも東京ドーム

후지산(표고 1,200m 이상)
도쿄돔 약 68,868개분

富士山(標高1,200m以上)
東京ドーム約68,868個分

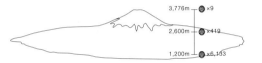

일본에선 '도쿄돔 10개분'의 양이나 '도쿄돔 200개분'의 넓이 등 큰 수량을 표현하는 척도로 도쿄의 잘 알려진 야구장이 자주 사용된다. 투수가 던지는 볼을 타자가 있는 힘껏 쳐서 스탠드에 닿으면 홈런이 되는 것을 하나의 단위로 본다면, 구체적인 용적이나 면적을 알지 못해도 대강의 부피에 대한 이미지는 그려진다.

이케다 가요는 도쿄돔을 '25m 수영장'으로 다시 측정해 그 크기의 리얼리티를 신체감각으로 다시 파악하는 동시에, 도쿄돔으로 '야마노테선이 만들어내는 넓이'나 '후지산의 부피'를 다시 측정했다. 측정의 본질은 정확한 수치의 파악뿐만 아니라, 감각적인 양의 파악, 즉 단위를 기본으로 한 비교라는 것이 여기에서는 명쾌하고 훈훈한 유머로 표현됐다. 동시에 '도쿄돔'을 척도로 한 '크기에 대한 감수성'에 대해 다시 생각해보자고 말하고 있다.

「東京ドーム10杯分」の量とか「東京ドーム200個分」の広さとか、大きな数量を示す尺度として、東京のよく知られた野球場が用いられる。投手の投げる球を、思い切りよく振ったバットで理想的に捉えると、スタンドに届くホームランになるわけであるから、具体的に容積や面積を知らなくても、およそのボリュームはイメージできる。

池田佳世はこの「東京ドーム」を「25mプール」ではかり直し、その大きさのリアリティを身体感覚で捉え直すとともに、「東京ドーム」で「山手線内の広さ」や、「富士山の体積」を測り直している。測定の本質は正確な数値の把握のみならず、感覚的な量の把握、すなわち「単位」を基本とした「比較」であるということが、ここでは明快かつほのぼのとしたユーモアとともに示される。同時に「東京ドーム」を尺度とする大きさに対する感受性そのものを、問い直そうとしている。

Town without letters

문자는 거리의 풍경과 떼려야 뗄 수 없는 관계를 맺고 있다. 나는 서울과 도쿄의 풍경사진에서 문자를 전부 지워 문자가 전혀 존재하지 않는 거리를 의도적으로 만들어보았다. 서울과 도쿄의 거리를 쉽게 비교하기 위해서였다. 그래서 나는 서울과 도쿄의 거리 다섯 곳을 비교한 사진집을 만들었다. 문자를 지워보니 예상보다 두 도시의 거리가 닮아 있다는 것을 알 수 있었다. 거리는 끊임없이 변하는 생업의 흐름을 보여준다. 거리의 변화는 형성과정과 문명이라는 두 가지 동인에 의해 일어난다. 어떤 거리에 모인 사람들의 목적이나 종류에 의해 변하는 것이 형성과정에 의한 변화이며, 거리에 각 나라의 고유한 문화의 흔적이 남아 있는 경우가 문명에 의한 변화라고 할 수 있다. 한편으로는 새로운 소재나 기술을 사용하는 것은 어느 나라나 비슷하며, 미국화에 의한 미국문화의 침식이 진행되고 있는 것도 사실이다. 서로의 풍경을 비교하는 것으로, 양국에 숨어 있는 중요한 비평성이 떠오를 것이라고 생각한다.

文字は街の景観と切っても切れない関係にある。私は両都市の写真の文字のみを消して、全く文字の存在しない街を意図的に作り出した。東京と韓国の街を比較しやすくしようというのだ。似た機能の街を比較すればなお差異と検証が可能になろう。そこで私は五組の街を比較した写真集を作った。文字を取り除くと、双方の街は案外似ている事が分かった。町並みが、絶えざる営みの変化を体現しているということもである。それは街のなりたちに関わる変化と文明に関わる変化の二つである。成り立ちの変化とは、そこに集う人の目的や種類によって変化する街の様相である。そして、文明に関わる変化とは、街に残る国固有の文明の痕跡である。しかし、一方で新しい素材や技術を用いることで擬似的になり、アメリカナイズによる米国文化の浸食が進んでいるのも事実だ。互いの景観を比較することで、両者にひそむ重要な批評性が浮かび上がってくるように思われるのである。

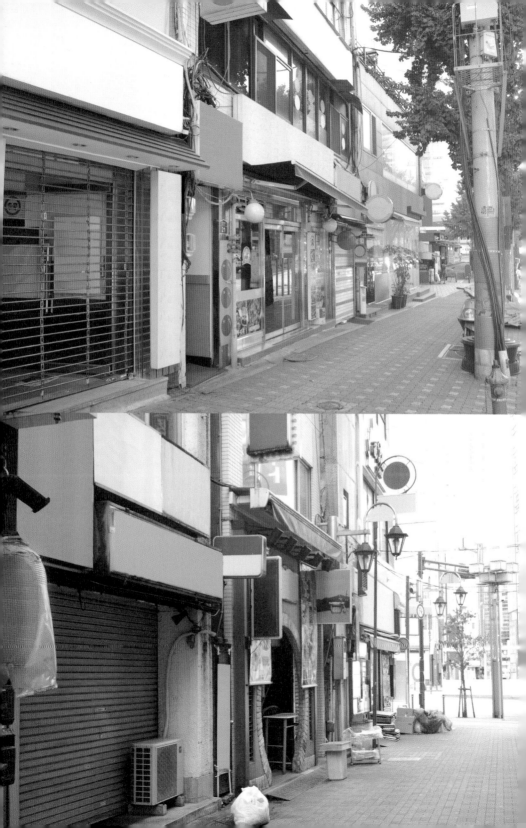

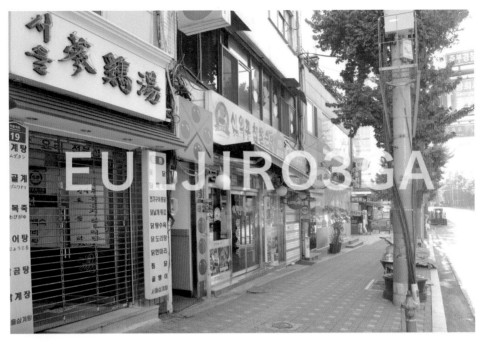

Town without letters

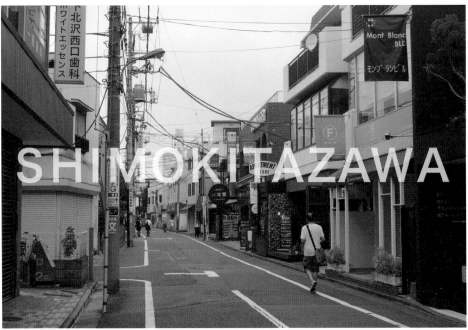

Town without letters

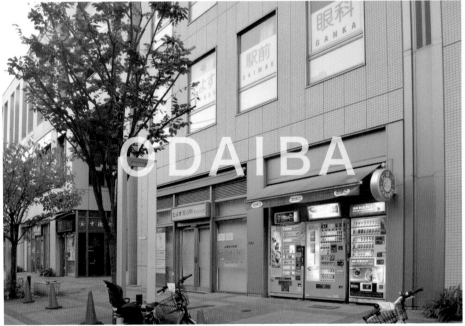

Town without letters

TOWN WITHOUT LETTERS
Hikari Imamura

한국의 번화가를 본 순간 느꼈던 이국적인 분위기는 한글이 주는 시각적 인상 때문에 생긴 것이었다. 한자나 알파벳에는 익숙하기 때문에, 중국이나 영미권 나라의 거리에서는 그런 위화감을 느낀 적이 없었다. 이웃나라이지만 이토록 강렬한 이국적 정서의 근원을 이마무라 히카리는 풍경사진 안에서 지워버렸다.

한글을 사라지게 한 서울의 거리는 놀랄 정도로 도쿄와 닮아 있다. 건물과 건물의 연결, 건물이나 간판의 스케일도, 사용하고 있는 색채의 경향도 놀랄 정도로 공통점이 많다. 같은 방법으로 문자를 모두 지운 일본의 거리 풍경과 나란히 놓으면 어느 나라인지 식별이 어려울 정도다. 같은 동아시아의 변방에 위치하고 서방으로부터 받아들인 것의 공통점이 많은 양국은 이처럼 비슷한 면모가 상당히 많다. 가까우면서도 먼 이웃나라 사이의 유사점을 시각화했다는 점에서 이 연구는 의미가 깊다.

韓国の繁華街を見た時に感じるエキゾチックな雰囲気は、ハングル文字による視覚的な印象から生み出される。漢字やアルファベットには親しんでいるので、中国や欧米などの街並に対してはこのような違和感は感じない。隣国であるにもかかわらず、強烈に生み出されるこの異国情緒の根源を、今村光は風景写真の中から消し去ってみせた。

ハングル文字を消し去ったソウルの街並は、驚くほど東京に似ている。建築の連なりも、建築や看板のスケールも、用いられている色彩の傾向も、驚くほど共通点が多い。同様の手法で文字を全て取り去った日本の風景と並べると、もはやどちらの国の景観か識別が困難なほどである。同じ東アジアの辺境に位置し、世界から受け入れてきたものに共通点のある両国は、かなりの点で近似している。近くにありながら、遠い隣国の、近似点を視覚化することができた点でこの研究の意義は深い。

도쿄 마스크 　　　　　東京マスク

고데라 사치

나는 '도쿄인'이라는 가공의 사람 얼굴을 만들어냈다. 도쿄는 일본의 다양한 곳에서 온 수많은 사람들이 함께 생활하는 도시다. 그들이 '도쿄 사람'이라는 가면을 쓰고 지내고 있다는 생각을 해보았다. 그래서 가면을 쓰고 도쿄에서 생활하는 사람들을 표현하기 위해 남녀 각각 100명씩, 총 200명분의 얼굴 사진을 모아 합성해 평균 얼굴을 만들어냈다. 합성 작업에는 '모핑'(Morphing)이라는 소프트웨어를 사용했는데, 두 가지 얼굴의 중간 모습을 추출해주는 프로그램이다. 도쿄의 평균 얼굴은 세상에 존재하지 않는 얼굴이지만, 100명의 개성을 평균화했기 때문에, 거리 혹은 전철에서 본 적이 있는 것만 같은 평범한 얼굴이 완성되었다. 평균 얼굴로 만든 가면을 도쿄 거리에 있는 여러 유형의 사람들에게 쓰게 하고 촬영을 했더니, 다양한 사람이 똑같은 얼굴 가면을 쓰고 있는 모습이 어딘가 기묘한 느낌을 풍기는 결과물이 나왔다. 이 작업을 통해 화려하거나 세련된 모습이 아닌, 좀 더 새로운 도쿄의 일면을 느껴보길 바란다.

小寺 佐知 | 고데라 사치

私は「東京人」という架空の人間の顔を作り出した。東京という街は日本のあらゆる所から多くの人が集まり生活しているが、皆が皆、東京の人という仮面を被って過ごしているように思えたのだ。私は仮面を被り東京で生活する人々を表現するために男女それぞれ100人ずつ、計200人分の顔写真を東京で集め合成し、平均の顔を作り出した。合成をする際使用したのはモーフィングというソフトで、二つの顔の中間の顔を割り出す事のできるソフトだ。東京の平均顔はこの世に存在しない顔のはずだが、100人の個性は全て平均化され、街を歩いている時、あるいは電車の中等で見た事があるような平凡な顔が完成した。制作した平均顔のお面を東京の街中にいたあらゆるタイプの人に被ってもらい撮影することをアウトプットとしたが、様々な人が同じ顔の仮面を付けている様はどこか奇妙な光景となった。華やかさや洗練さではない、新しい東京の一面を感じさせる事を狙いとしている。

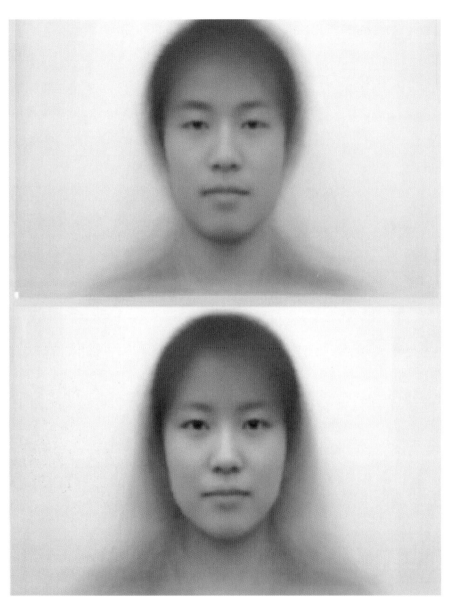

위가 남성, 아래가 여성의 평균 얼굴이다.
上が男性、下が女性の平均顔である。

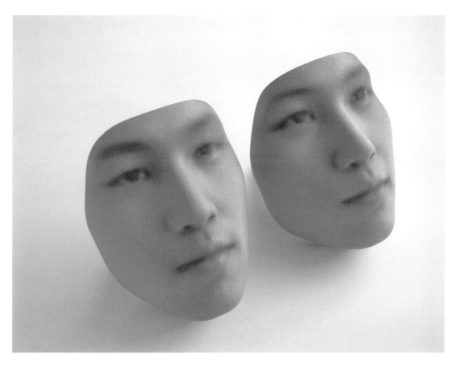

평균 얼굴 마스크 제작 | 남성 100명, 여성 100명의 평균 얼굴을 만들어서 그 데이터를 3D 프린터로 석고에 출력했다.
平均顔マスクの作成 | 男性100人、女性100人の平均顔を作り、そのデータをもとに３Ｄプリンタで石膏でできた平均顔マスクを出力した。

도쿄 마스크 東京マスク

아사쿠사　浅草

아키하바라 秋葉原

고데라 사치는 남녀 각 100명의 얼굴을 모핑하여 남자의 평균 얼굴과 여자의 평균 얼굴을 만들었다. 모핑이라는 기법은 신기하게도 안경이나 헤어스타일 같은 개인의 특징이 평균화되는 과정에서 흡수되어 사라져간다. 반면 그 평균화 안에서 일본의, 또는 도쿄라는 도시의 개성이 진하게 표현된다. 지워졌을 안경의 형태나 유행하는 헤어스타일은 합쳐지면서도 확실한 영향으로 남아 도쿄의 개성이 표면화되는 것이다.

고데라 사치는 그렇게 만든 영상으로 입체 마스크를 만들어 다양한 사람들에게 씌운 다음 사진을 찍었다. 평균 얼굴은 편차 없는 균형 잡힌 미남미녀가 되었다. 평균 얼굴 마스크를 쓴 사진은 합성사진과는 다른 위화감을 풍기는데, 과연 이 위화감은 어디에서 비롯한 것일까? 서울과의 상대화라는 연구 시점이, 이 위화감에 대한 새로운 해석을 만들어줄 것으로 기대한다.

小寺佐知は男女１００人ずつの顔をモーフィングし、男の平均顔と女の平均顔を作った。モーフィングという技法は不思議なもので、眼鏡も、ヘアスタイルも、個の特徴はサンプル数が増えていく中で平均化の過程に吸収されて消えていく。しかし一方で、その平均化のなかに、日本の、あるいは東京という都市の個性が色濃く出現してくるのである。消えたはずの眼鏡のかたちや流行のヘアスタイルは、混ぜ合わされながらも確かな影響としてとどまり、東京の個性が顕在化しているのである。

小寺は、出来上がった画像から立体マスクを作り、人にかぶせてさまざまな写真を撮った。平均顔は偏差がなく均整のとれた美男美女になる。平均的美顔を装着された写真は、合成写真とは異なる違和感を放っているが、この違和感は何に由来するのか。ソウルとの相対化というこの研究の視点が、そこに新たな解釈を生み出してくれることを期待したい。

도쿄 한 획 그리기 東京一筆描き

시오노 료코

도쿄의 명소들을 '한 획으로 그리기'라는 새로운 수단을 사용해 심벌라이즈를 해보았다. 계기는 도쿄타워를 그리려고 했을 때였다. 어떤 형태로 그려야 도쿄타워를 제대로 표현할 수 있을까 하다가 그것을 형식화할 수 있다면 고민 없이 그릴 수 있겠다고 생각했다. 거기에 기억하기 좋은 간략화한 형태를 제안하기 위해 '한 획으로 그리기' 기법을 사용하기로 했다. 한 획으로 그리기는 포맷을 한 번 기억하면 다양한 장면으로 전개하는 것이 가능하다. 예를 들어 도쿄에서는 친숙한 음식인 오므라이스 위에 케첩으로 도쿄타워를 그려보는 것은 어떨까? 크레이프 위에 초콜릿 시럽으로 호쾌하게 레인보우 브리지를 그려보는 것도 재미있다.

이렇게 한 획으로 그리는 방법을 기억한 많은 사람들이 '이렇게 그리면 좋겠구나'하고 느꼈으면 좋겠다. 또 같은 포맷이면서도 결코 똑같은 것을 두 번 그릴 수 없다는 즐기움도 있다. 언젠가 N서울타워나 남대문 등 서울의 독창적인 소재를 한 획으로 그려보는 것도 재미있을 것 같다.

塩野 涼子 | シオノ リョウコ

東京の名所を「一筆描き」という新たな手段を使ってシンボライズしてみた。きっかけは東京タワーを描こうとした時、どんな形を描けば東京タワーと言えるのか、それが形式化されていれば迷わず描くことができると思ったのだ。そこで、覚えやすく簡略化された形を提案するために一筆描きで表現しようと考えた。一筆描きのフォーマットを一度覚えてしまえば、様々な場面で展開することができる。例えば、東京ではお馴染みの料理であるオムライス、その上にケチャップで東京タワーを描いてみてはどうだろう。クレープには、チョコレートシロップを使って豪快にレインボーブリッジをかけてみるのも楽しい。ペンライトやワイヤーを使って表現するのも遊び心が感じられるだろう。

このように、一筆描きの方法を覚えた多くの人に「こう描けば良かったのか」と実感していただきたい。また、同じフォーマットでありながらも二度と同じものを描くことができないという面白さもある。いつかソウルタワーや南大門を一筆描きにした時、ソウル独自の素材を使って描いてみると面白くなりそうだ。

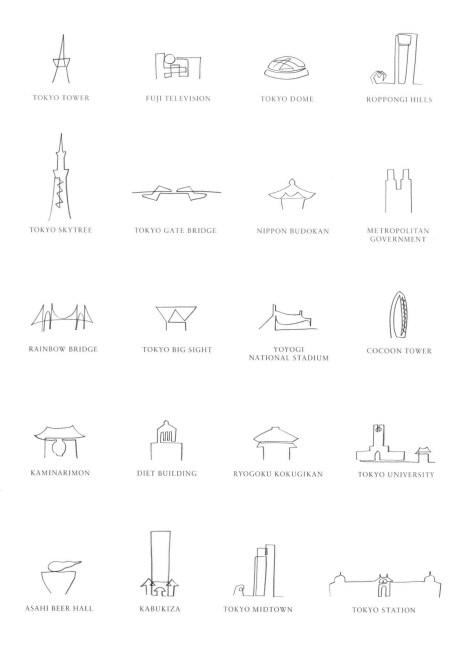

TOKYO TOWER

FUJI TELEVISION

TOKYO DOME

ROPPONGI HILLS

TOKYO SKYTREE

TOKYO GATE BRIDGE

NIPPON BUDOKAN

METROPOLITAN
GOVERNMENT

RAINBOW BRIDGE

TOKYO BIG SIGHT

YOYOGI
NATIONAL STADIUM

COCOON TOWER

KAMINARIMON

DIET BUILDING

RYOGOKU KOKUGIKAN

TOKYO UNIVERSITY

ASAHI BEER HALL

KABUKIZA

TOKYO MIDTOWN

TOKYO STATION

One stroke drawing TOKYO

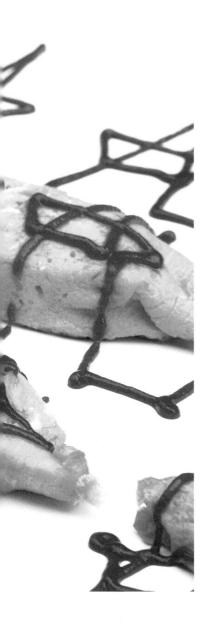

One stroke drawing
TOKYO TOWER
with tomato ketchup

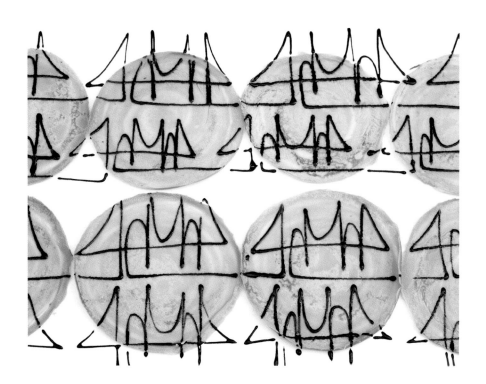

One stroke drawing
RAINBOW BRIDGE
with chocolate syrup

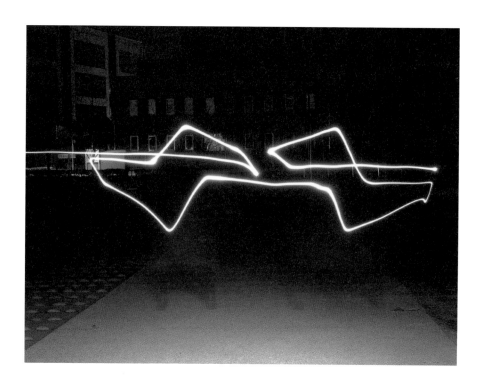

One stroke drawing
TOKYO GATE BRIDGE
with a penlight

153

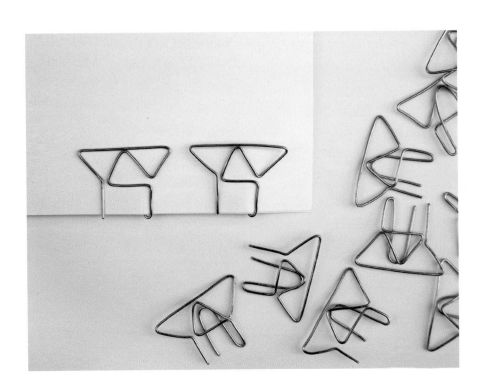

One stroke drawing
TOKYO BIG SIGHT
with wires

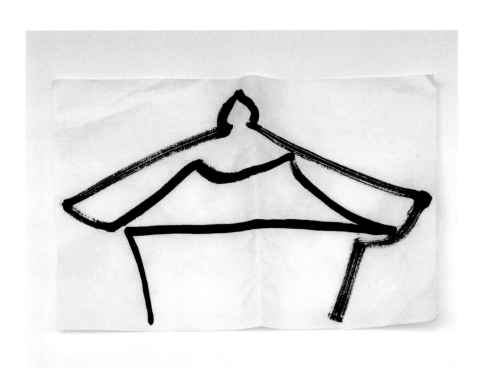

One stroke drawing
NIPPON BUDOKAN
with india ink

처음 '한 획으로 그리기'를 들었을 때 솔직히 나는 그 가능성에 대해 제대로 인식하지 못했다. 그러나 시오노 료코가 도쿄 명소를 한 획으로 그리는 다양한 방식을 표현한 샘플을 거듭 만들기 시작했을 때 그 힘을 재인식했다. 한 획으로 그리기는 기억이나 신체 퍼포먼스로 만들어지는 유효한 식별방식 중 하나이다.

노란 오므라이스 위에 케첩으로 그린 도쿄타워나 크레이프 위에 시럽으로 그린 레인보우 브리지, 펜라이트 궤적으로 떠오른 도쿄 게이트 브리지 등 신체 동작이 만들어낸 불완전한 복제품들은 그 불완전성 위로 만들어내는 기호의 존재를 오히려 선명하게 우리의 뇌리에 새긴다.

수놓인 한 획 그리기는 손떨림의 불안정함을 포함하고 있는데, 그 불안정함의 저편에 그 표현을 무한하게 확장시키는 모체가 더욱 강하게 연상된다.

最初「一筆描き」と聞いた時、正直に言って僕はその可能性に気付いていなかった。しかし、塩野涼子が考案する東京名所の一筆描きを、多様な方法で再現しようと試作を重ねはじめたあたりで「一筆描き」の力を再認識したのである。一筆描きとは、記憶や身体パフォーマンスの中に装着される有効なアイデンティフィケーションの一つである。

黄色いオムライスの上にケチャップで描かれた東京タワーや、クレープの上にシロップで描かれたレインボーブリッジ、ペンライトの軌跡に浮かび上がる東京ゲートブリッジのシルエットなどなど‥‥。身体動作が生み出す不完全なレプリカは、その不完全性ゆえに、その写像を生み出すシンボルの存在をむしろくっきりと僕らの脳裏に刻み込んでくる。

刺繍された一筆描きは、手の揺らぎの不安定さを含んでいるが、その不安定さの向こう側に、その表現を無限に生み出すことのできる母体が、より強くイメージされるのである。

도쿄 진동　　　東京脈動

도시는 마치 신체를 유지하기 위해 거대한 에너지를 쓰며 사는 생물체 같다. 도쿄에는 철도가 구석구석까지 뻗어 있다. 마치 인체의 동맥처럼 도심부터 교외까지 퍼져 있고 노선의 끝에서 또 다른 노선과 교차하는 모습은, 세계에서 가장 복잡한 철도 노선답다. 철도 형태도 다양하고 역도 셀 수 없을 정도로 많다. 그리고 도쿄의 철도 노선은 사람들의 생활에 깊숙이 자리잡고 있다. 신주쿠역의 1일 이용자 수가 3백만 명을 넘었다는 기네스 세계 기록도 남아 있다. 3·11 지진이 발생한 직후 전철 운행이 중단되자, 걸어서 귀가하는 사람도 있었고 역에서 잠을 청한 사람도 있었다. 도쿄에서 전철은 없어서는 안 될 존재인 것이다. 엑스포메이션 도쿄를 준비하면서 머릿속에 있는 철도의 이미지를 끌어내보려 했다. 우선 노선도에 움직이는 전철을 붙인 다음, 실제 움직이고 있는 모든 차량을 영상화하여 노선도를 그려냈다. 각각의 전철은 선명한 심벌 컬러로 표현하고 약동하는 노선도를 만들었다.

都市はまさに身体を維持するために膨大なエネルギーを費やす生き物のようだ。東京では、鉄道が隅々までゆきわたっている。動脈のように都心部から郊外まで広がり、路線の先にまた別路線が交差する様子は、世界唯一の鉄道網の複雑さである。鉄道のタイプも豊富で、駅も数えきれないほど設置されている。また鉄道網が人々の生活にこれほど浸み込んでいる都市も、東京ならではである。資料では、新宿駅だけで1日利用者数が3百万人を超えたギネス世界記録も残していた。311地震が発生した直後は電車が止まり、歩いて帰る人もいれば、駅で寝込んでいる人もいた。東京には電車の存在が不可欠であることが事実である。エクスフォーメーションでは、頭の中に潜む鉄道のイメージを引き出そうと試みた。普通の路線図に動く電車を付けた。実際に動いている全ての車両を映像化することで、路線図を描き出した。それぞれの電車は鮮やかなシンボルカラーで表現し、躍動する路線図をなしている。動く鉄道の総体を一望できる画像である。

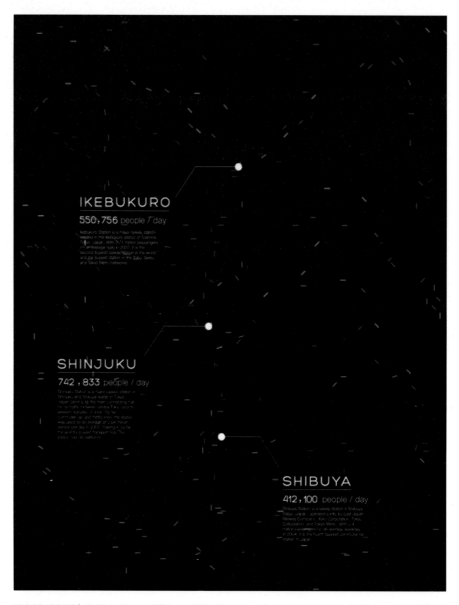

IKEBUKURO

550,756 people / day

Ikebukuro Station is a major railway station located in the Ikebukuro district of Toshima, Tokyo, Japan. With 2.71 million passengers on an average day in 2007, it is the second-busiest railway station in the world and the busiest station in the Tobu, Seibu, and Tokyo Metro networks.

SHINJUKU

742,833 people / day

Shinjuku Station is a major railway station in Shinjuku and Shibuya wards in Tokyo, Japan. Serving as the main connecting hub for rail traffic between central Tokyo and its western suburbs, it is the city's commuter rail and metro lines, the station was used by an average of 3.64 million people per day in 2007, making it by far the world's busiest transport hub. The station has 36 platforms.

SHIBUYA

412,100 people / day

Shibuya Station is a railway station in Shibuya, Tokyo, Japan, operated jointly by East Japan Railway Company, Keio Corporation, Tokyo Corporation, and Tokyo Metro. With 2.4 million passengers on an average weekday in 2004, it is the fourth-busiest commuter rail station in Japan.

인간과의 상관관계 | 시부야나 신주쿠 등 이용자 수가 많은 역을 뽑았다. 하루 종일 사람들이 얼마나 이동할까. 그 흐름을 생각하면서 영상을 보면 도쿄의 유동성을 느낄 수 있다.

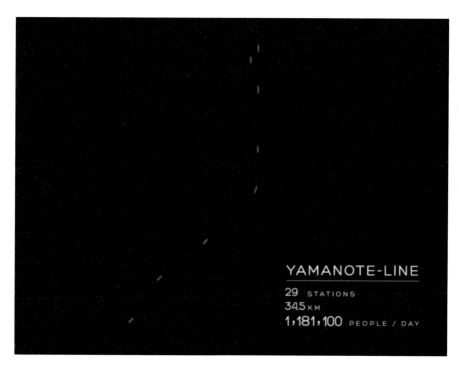

YAMANOTE-LINE

29 STATIONS
34.5 KM
1,181,100 PEOPLE / DAY

人間との関わり｜渋谷や新宿など、利用者数の多い駅を取り上げた。一日中どれほどの人が移動しているのか、この流れを考えながら映像を見ると、東京の流動性を実感できる。

ODAKYU-LINE

47 STATIONS
82.5 KM
658,883 PEOPLE / DAY

오다큐선　小田急線

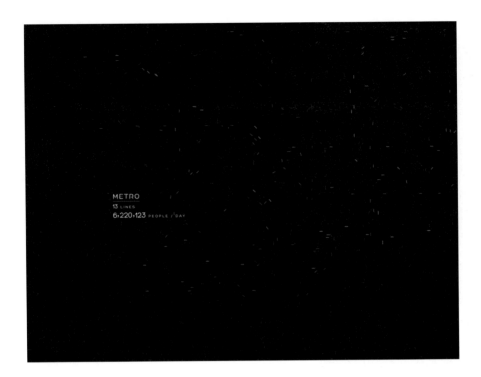

METRO
13 LINES
6,220,123 PEOPLE / DAY

노선도의 시각화 | 전체 노선에 움직이는
전철을 붙인 후 노선의 라인은 가려서 차
량만 남겼다. 끊임없이 움직이는 전철의
잔상이 한 줄 한 줄 라인을 복원하는 것
같이 도쿄 노선도를 만들어냈다.

路線図のもう一つの視覚化 | すべて
の路線に動く電車を付け、そして本来
のラインを消し、車両だけを残した。無
限に動く電車の残像が一本一本のラ
インを復元のように東京路線図を描い
ている。

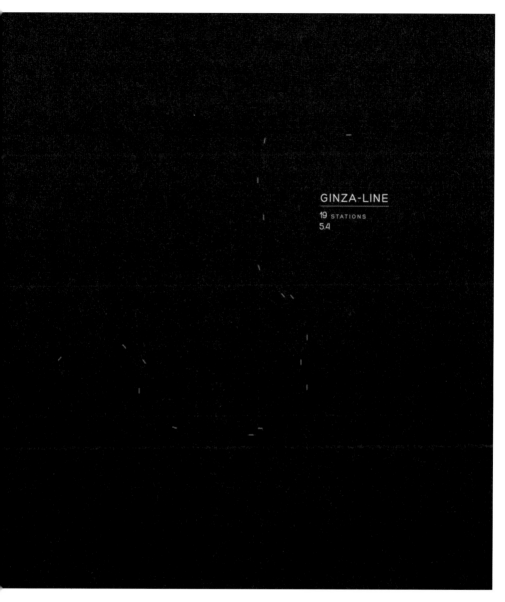

GINZA-LINE

19 STATIONS
5.4

긴자선 銀座線

도쿄 전철의 움직임만을 리얼하게 추출해보면 어떨까? 이 작품은 엄청난 데이터의 '노테이션'(Notation)을 훌륭하게 비주얼로 표현하였다. 중신은 평일 아침 8시대와 9시대, 출근 시간이라 가장 많은 전철이 이동하는 시간대에 운행하는 전철의 수와 움직임을 산출해, 그것을 모션그래픽으로 표현했다. 이를 통해 중앙선이나 야마노테선, 지하철인 긴자선 등 도쿄의 이동을 지탱해주는 강력한 인프라인 철도의 파동을 전달하고 있다. 서울에도 런던에도 베이징에도 자카르타에도 뉴욕에도 없는, 기묘한 복잡함과 정밀함을 가진 도쿄 전철의 운동. 이 운동이야말로 도쿄라는 도시의 생명력이다. 하루에 70만 명이 넘는 신주쿠 역의 승객 수는 세계 1위라고 하지만, 그 원인은 신주쿠라는 장소의 규모도, 역의 규모도 아니다. 복잡하게 연결된 철도망 전체의 유동성이 만들어내는 양이자 '역동'이다. 영상은 작고 섬세하지만 거대한 도시가 품은 역동성을 정확하게 파악하고 있다.

東京の電車の動きだけを、リアルに抽出してみるとどうなるか。丹念なデータの
ノーテーションによって、それが見事にヴィジュアライズされたのである。ショウ
キンは、平日の朝の8時台と9時台、通勤で最も多くの鉄道車両が稼動してい
る時間帯の時刻表から、動いている電車の数と動きを割り出し、それをモーショ
ングラフィックスに表現した。中央線や山手線、地下鉄の銀座線など、東京
の移動を支える強力なインフラとしての鉄道がまさに脈打つ様をそれは伝えて
いる。ソウルにも、ロンドンにも、北京にも、ジャカルタにも、ニューヨークにも
ない、異常な複雑さと精密さを持つ東京の電車の運動。この運動こそ、まさに
東京という都市の生命感である。一日に70万人を越える新宿の乗降客数は
世界一らしいが、これは新宿という街の規模のせいでも駅の規模のせいでもな
い。複雑に連繋する鉄道網全体の流動性が生み出す量でありダイナミズムで
ある。画像は小さく繊細だが、巨大な都市のダイナミズムを正確に捉えている。

도쿄 코몬 東京小紋

일찍이 에도라고 불렸던 도시는 지금은 완전히 새로운 도시로 변모했다. 토지에 뿌리내린 관습이나 전통이 지역의 고유성이 되고 그것이 바로 문화라고 한다면, 도쿄에 전해 내려오는 문화에는 어떤 것이 있을까? 여기에서는 '에도 코몬'이라는 전통무늬 문화에 주목해보았다. 코몬이란 염색용 종이에 섬세한 문양을 조각하여 염색하는 기술을 뜻한다. 그 세밀한 디자인은 에도의 멋 전하는 문화 중 하나다. 에도 코몬의 전통무늬를 현대 도쿄에 적용해보면 에도와 오늘의 도쿄를 상대화할 수 있을 테고, 그러면 에도와 도쿄의 연결점이나 차이점을 생생하게 느껴볼 수 있지 않을까 하는 생각을 했다. 예를 들면 파도 형태인 전통무늬 '세가이하'(푸른 물결 무늬)를 도쿄 코몬에서는 와이파이 신호로 표현해보았다. 현대 도쿄에서는 전파라는 파도가 정보사회를 지탱해주고 있다. 또 코몬 무늬를 보자기에 적용하여 싸는 행위로 도쿄를 표현하기도 했다. 도쿄의 일상을 통해 에도의 멋을 느끼도록 하는 것이 이 작품의 목적이다.

かつて江戸と呼ばれた街は今はまったく新しい都市として存在している。土地に根付いた習慣や伝統が地域の固有性となりそれが文化である、だとしたら東京が受け継いできた文化とは何なのか。そこで着目したのは江戸小紋という伝統柄の文化である。小紋とは型紙に細かな文様を彫刻してつくる染色の技術だ。その細密なデザインは江戸の粋を伝える文化である。江戸小紋の伝統柄を現代の東京に置き換えて制作することで、江戸と今日の東京を相対化することができる。その中で、江戸と東京のつながりや差異をリアルに感じ直してみることができるのではないかと考えたのである。たとえば波の形を表現した伝統柄の「青海波」、東京小紋ではWi-Fiの記号で表現した。現代の東京では電波という波が情報社会を支えている。また本制作では小紋柄を風呂敷に展開し、包むとい行為もふまえて東京の粋を表現した。東京の生活感を通して江戸の粋を感じ直してもらうことが制作の目的である。

東京小紋

TOKYO COMON

Ex-formation TOKYO

좌측 문양이 도쿄 코몬
우측 문양이 전통문양

左の柄が東京小紋
右の柄が伝統柄

도쿄타워 코몬
東京タワー小紋

마노하 (삼잎)
麻の葉

도쿄타워의 구조물을 단순화한 패턴. 기하학 도형을 기초로 한 '마노하'(삼잎)문양을 연상시킨다.

東京タワーの構造体が単純化されたパターンは、幾何学図形を基につくられた「麻の葉」の柄を想起させる。

점자블록 코몬
点字ブロック小紋

삼구즈시
三崩し

세 개의 선을 교체하여 만든 문양인 '삼구즈시'. 점자블록의 선과 점을 패턴으로 배열하여 표현했다.

三本線を交互に組んだ柄の「三崩し」、点字ブロックの線と点をパターンとして配列し表現した。

Wi-Fi 코몬
Wi-Fi 小紋

세가이하
青海波

'세가이하'는 파도를 표현한 전통문양이다. 도쿄 코몬에서는 이것을 와이파이 신호로 표현했다. 전파라는 파도가 현대 정보사회를 지탱하고 있다.

「青海波」は波の形を表した伝統柄である。東京小紋では、これをWi-Fi記号で表現した。電波という波が現代の情報社会を支えている。

까마귀 코몬
カラス小紋

치도리
千鳥

'치도리'는 우아한 곡선이 특징인 문양이다. 대조적으로 까마귀는 실루엣을 직선으로 표현하여 도심에서 꿋꿋하게 살아감을 느낄 수 있다.

「千鳥」は優雅な曲線が特徴的な柄だ。対照的にカラスは直線で表現した、そのシルエットに都会を生き抜く力強さを感じる。

펜스 코몬
フェンス小紋

히가키
檜垣

'히가키'는 노송나무의 껍질을 비스듬하게 엮은 것으로 옛날부터 울타리나 천장으로 사용해왔다. 초록색 펜스 같은 일상의 모티프를 문양으로 이용해보았다.

檜垣とは檜の皮を斜めに組んだもので、古くから垣根や天井に使われていた。緑のフェンスのように日常のモチーフを柄に用いていた。

Wi-Fi 코몬 Wi-Fi 小紋

까마귀 코몬　カラス小紋

점자블록 코몬 点字ブロック小紋

펜스 코몬 フェンス小紋

에도 코몬은 직물에 표현된 그래픽 패턴인데, 이것은 단순한 기학학적 패턴이 아닌, 놀라운 눈썰미로 일상의 풍물을 추상화하여, 비유로써 패턴으로 승화시킨 손재주의 '멋'에 포인트가 있다. 스즈키 모에노의 '도쿄 코몬' 작업도 바로 거기에 착안점이 있다. 즉 현대 도쿄의 문물을 모티프로 그래픽 패턴을 만드는 것이 아니라, 모티프의 선성에서부터 그것을 문양으로 발전시키는 과정에서 동시대적 '감성'을 에도의 '멋'과 결부시키면서, 에도로부터 이어받은 문화적 유전자 혹은 감각의 연계를 확인하고 싶었던 것은 아닐까 싶다.

오늘날 도쿄의 젊은이들 사이에서 '전통'은, 와이파이 아이콘이나 도쿄타워, 점자블록이나 울타리의 철망을 문양에 비유하는 감각으로 살아 숨 쉬고 있다. 그리하여 보자기 위에 아름다운 문양이 그려질 수 있었다.

江戸小紋は、テキスタイルに表現されたグラフィックパターンであるが、これは単なる幾何学的反復パターンではなく、日常の風物が抽象される眼の巧みさとでも言うか、パターンに見立てられ、昇華される手際の「粋」がポイントである。鈴木萌乃の「東京小紋」への着眼点もそこにある。つまり、現代の東京の文物をモチーフとしてグラフィカルにパターン化するのではなく、モチーフの選定や、それを柄として成就させる際の同時代的な「感性」を、江戸の「粋」と共振させながら、江戸から受け継ぐ文化の遺伝子あるいは、感覚の連繋を確認したかったのではないかと思うのである。

今日の東京の若者の感覚の中にある「伝統」は、電波アイコンや東京タワー、点字ブロックやフェンスの金網を紋様に見立てていく感覚の中にも息づいている。それ故に、風呂敷の上で美しい柄として成就することができるのである。

도쿄 컵라면 　　　　東京カップヌードル

스즈키 유리카

도쿄의 인파를 컵라면으로 표현했다. 도쿄가 지닌 '도가니', '삶다', '퓨전'이라는 면모는 컵라면과 비슷한 부분이 있다. 또한 다른 내용물들이 면에 휘감겨 있는 모습이나, 뜨거운 물을 붓는 것만으로 완성되는 인스턴트 제품과 빠르게 돌아가는 도쿄 사람들의 삶에는 공통점이 있다. 도쿄는 거리에 따라 풍경도, 사람도, 인상도 다르다. 예를 들면 신바시는 중년 샐러리맨들로 둘러싸여 있고, 시부야나 하라주쿠는 화려한 젊은이들이 많다. 긴자에선 부유한 중년 여성들이 고급 브랜드 가방을 들고 오간다. 거리에 따라 이미지가 다르긴 하지만 사람들로 북적인다는 것은 똑같다. 이 작품은 도쿄 거리의 상징인 사람들을 내용물로 만들어 면에 휘감기게 하여 다양한 도시의 복잡함을 표현하고 있다. 수프 안에서 익은 면과 내용물들은 도시에서 익어가는 사람들의 이미지와 겹쳐진다. 도쿄 컵라면을 실제로 먹어보는 것처럼, 나양한 인상을 맛보는 것도 재미있지 않을까?

鈴木 友梨香 | スズキ ユリカ

東京の人混みをカップヌードルで表現する。東京の「坩堝」、「ごった煮」、「フュージョン」といった様相とカップヌードルは似ている。また、加工製品の具が麺に絡んでいる風情や、急いで暮らす東京の人々と、お湯をかけるだけでできるインスタントフードに、共通点があるように思われた。東京は、街々によって、景色も人々も印象が違う。例えば、新橋といえば中年のサラリーマンたちでごった返している印象だし、渋谷や原宿は派手な若者が多い。銀座といえばお金持ちのおばさんが高級ブランドの鞄を手にして歩いている。一方で、街々によってイメージが異なる東京ではあるが、共通している点は人混みが多いということだ。この東京カップヌードルは、東京の街々を象徴する人々が具となり、麺と絡み合ってそれぞれの都市の人混みを表現している。スープに漬かった麺と　具は、都市にどっぷり漬かっている人々のイメージと重なるのである。東京カップヌードルを、実際に食べてみるイメージで、それぞれの印象を味わってみていただけると面白いと思うのだ がいかがだろうか。

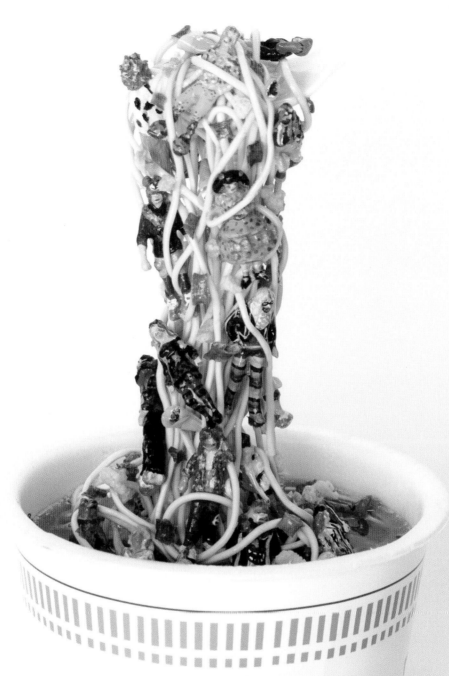

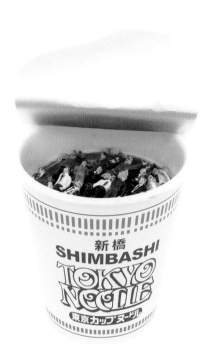

신바시 컵라면
중년 샐러리맨들로 넘쳐나는 신바시. 일
본의 바쁜 샐러리맨들이 얼마나 지쳐 있
는지 보인다. 컵라면 국물도 그들이 충분
히 우러나서 맛을 내고 있다.

新橋カップヌードル
中年サラリーマンで溢れる新橋。忙し
い日本のサラリーマンはどこか疲れて
いるように見え、カップヌードルもどっ
ぷりと彼らのダシが出ている。

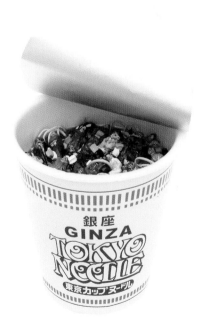

긴자 컵라면
고급 브랜드의 가방이나 쇼핑백을 손에
든 부유한 중년 여성들이 긴자의 거리를
걷고 있다.

銀座カップヌードル
高級ブランドの鞄やショッピング袋を
手にして、お金持ちのおばちゃんたち
が銀座の街を歩いている。

도쿄 컵라면　　　　　　　東京カップヌードル

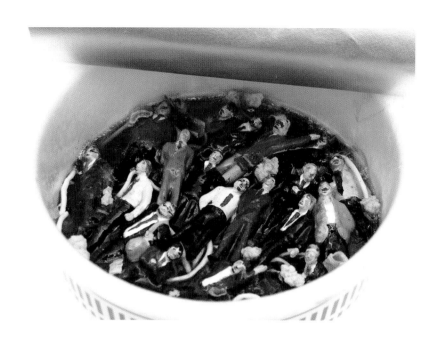

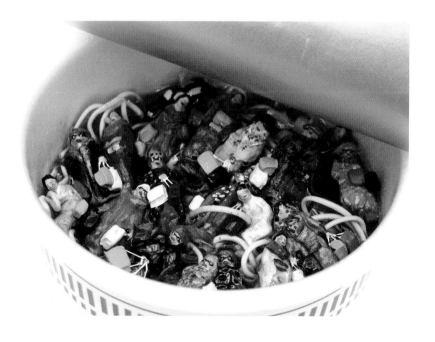

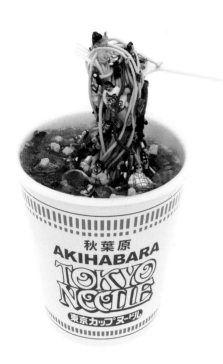

아키하바라 컵라면
오타쿠, 메이드, 전자제품의 거리인 아키
하바라. 오타쿠 티셔츠에는 그들의 사랑
을 멈출 수 없는 애니메이션 캐릭터가 프
린트되어 있다.

秋葉原カップヌードル
オタク、メイド、家電の街の秋葉原。オ
タクのTシャツには彼らが愛してやまな
いアニメのキャラクターがプリントさ
れている。

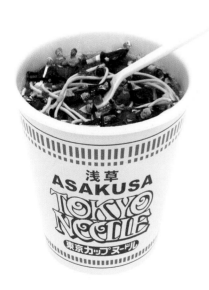

아사쿠사 컵라면
외국인 관광객, 지방에서 온 수학여행 학
생, 인력거, 스모 선수. 아사쿠사는 도쿄를
대표하는 관광명소 중 하나다.

浅草カップヌードル
外国人観光客、地方から来た修学旅行
生、人力車、力士。浅草は東京を代表す
る観光名所の一つである。

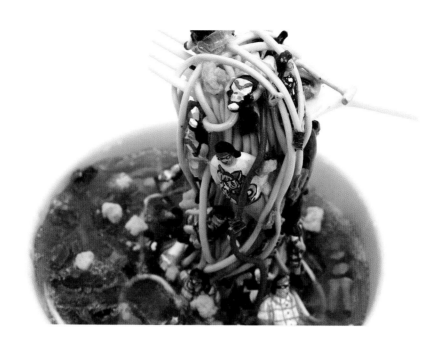

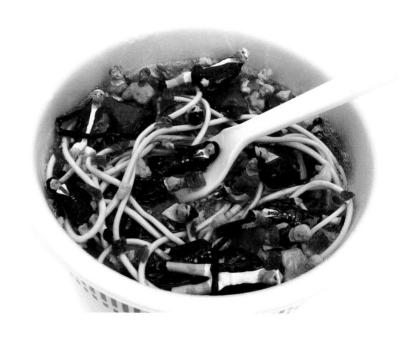

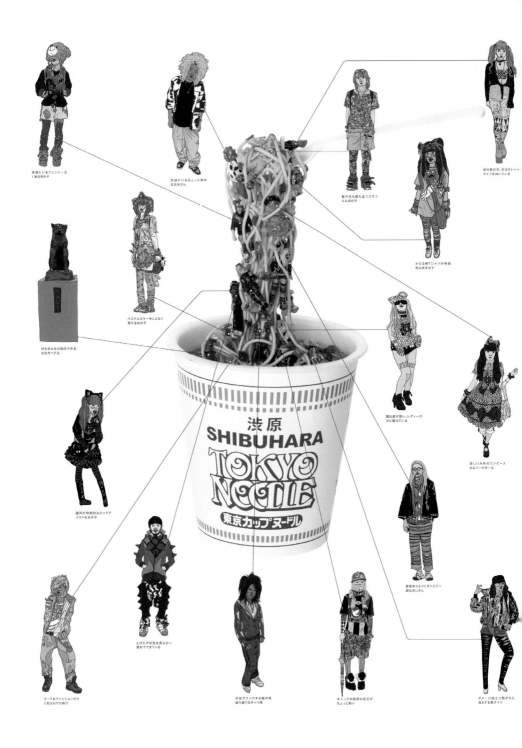

185

스즈키 유리카는 패션을 분석적으로 파악하는 눈을 가지고 있다. 순식간에
그려내는 엄청난 인물 일러스트는 시부야 젊은이 패션이건 신바시 비지니
스 정장이건, 모든 유형의 개성 넘치는 특징을 상세하게 그려낸다.

그런 눈을 가졌기에 스즈키 유리카는 '도쿄는 컵라면과 비슷하다'라고 직
감한 것 같다. 스즈키가 그 직감으로부터 만들어낸 컵라면은 거리별로 편
집되어, 엇갈리는 옷으로 감싸여 있는 사람들을 '건더기'로 표현한다. '면'
은 사람들을 잇는 거리의 공기이며, '스프'는 그 거리가 빚어내는 분위기
그 자체일 것이다.

컵라면이라는 인스턴트 식품은 사실 일본식이 아니다. 오늘날엔 나무젓가
락으로 먹는 것이 일반적이지만, 발명 당시에는 작은 플라스틱 포크를 사용
했다. 서양의 합리성이 일본의 대중문화와 섞여 탄생한, 일본다운 패스트푸
드인 셈이다. 도쿄가 이와 비슷한 면이 있다고 하니 이쩐지 기분이 복잡해
지지만 부정할 수는 없다. 딱 적합한 평가인 것을 어찌하겠나.

鈴木友梨香はファッションを分析的に捉えるいい眼を持っている。瞬く間に描かれる夥しい人物イラストレーションは、渋原の若者ファッションであれ、新橋のビジネススーツであれ、いずれも類型に陥ることなく、個性豊かな着衣の特徴が詳細に描き分けられている。

そんな眼を持つ鈴木友梨香が「東京はカップヌードルに似ている」と直感した。その直感から鈴木がつくり出したカップヌードルは、街ごとに編集されており、こもごもの衣服に身を包む人々が「具」として表現されている。「麺」は人々をつなぐ街の空気であり、スープはその街が醸す雰囲気そのものかもしれない。

「カップヌードル」というインスタント食品は、和食ではない。今日では割りばしで食べるのが一般的なようだが、当初はプラスチックの小さなフォークで食べた。西洋の合理性が日本の大衆文化と混じり合って誕生した日本的ファースト・フードである。東京がこれに似ていると言われると複雑な気分だが否定はできない。的確な批評であると言う他はない。

Tokyo Buildings

이 작품은 지우개에 200개 이상의 건축물을 조각하여 카드로 만든 것이다. 이 작업은 본 적은 있지만 이름까지는 잘 모르는 건물들의 외관을 포맷화하여 진열해보자는 생각에서 시작됐다. 지우개를 택한 이유는 요즘 지우개를 사용한 '도장 만들기'가 유행하고 있기 때문이다. 지우개 도장은 지금을 표현하는 하나의 문화다. 일찍이 도쿄, 즉 에도에서는 우키요에(당대의 사람들의 일상 생활이나 풍경, 풍물 등을 그려낸 풍속판화)가 크게 유행했었다. 도쿄의 도장문화는 이뿐만이 아니다. 관광지에 가면 구석에 명소를 새긴 스탬프가 있고, 도쿄 철도에서는 해마다 '역 스탬프' 릴레이가 열린다. 건물을 테마로 삼은 것은 도쿄의 건축물들의 디자인이 매우 개성적이고, 역사적 의미가 있는 건물들과 새로운 건물들이 문맥도 없이 독립적으로 우뚝 서 있는 것이 흥미로웠기 때문이다. 이 작업을 하면서 도쿄가 수많은 건축물의 집적체인 동시에, 그것들을 담담하게 나열함으로써 나타나는 기계적인 이미지를 가진 도시로 보였다.

この作品は、消しゴムを使用し、200個以上の建築物を彫り、カードを制作したものだ。このカードは見たことのある建物であっても、名前までは知らないという体験を、フォーマット化し、陳列してみようと考えたからだ。消しゴム使った理由は、消しゴムを使った「はんこ作り」が流行しているからである。「消しゴムはんこ」は今日、言わば一つの文化である。かつての東京、江戸で、浮世絵という版が流行したように。そして、東京のはんこ文化はこれだけではない。観光スポットに行けば、一隅に名所スタンプが置かれており、東京の鉄道では毎年、駅のスタンプラリーが開催されている。建物をテーマにしたのは、東京の建築物が極めて個性的なデザインで建てられ、歴史的建築物も新建築も、文脈もなく独立して屹立している点に興味を覚えたからである。この作品で見えてくる東京は、夥しい建築物の集積であるとともに、それらを淡々と並べることで醸し出されるものは機械的なイメージのようにも思われる。

Tokyo Buildings

도장
일례로 4개의 건축물을 골랐다. 도쿄에서
유명한 건축물이지만, 사람들이 이것들의
이름을 알고 있을까?

はんこ
一例として、4つの建築物を取りあげ
る。東京で有名な建築物だが、これらの
名前を知っているだろうか。

日本武道館

Nippon Budokan

東京スカイツリー

Tokyo Skytree

21_21 DESIGN SIGHT

表参道ヒルズ

Omotesando Hills

카드
앞 페이지에서 고른 도장으로 찍은 카드
다. 하나하나가 명함처럼 작용하여 이것
들을 보면 이름을 알 수 있다.

カード
一つ前のページで取りあげたはんこの
カードである。一つ一つが名刺のよう
で、これを見て名前が分かるようになっ
ている。

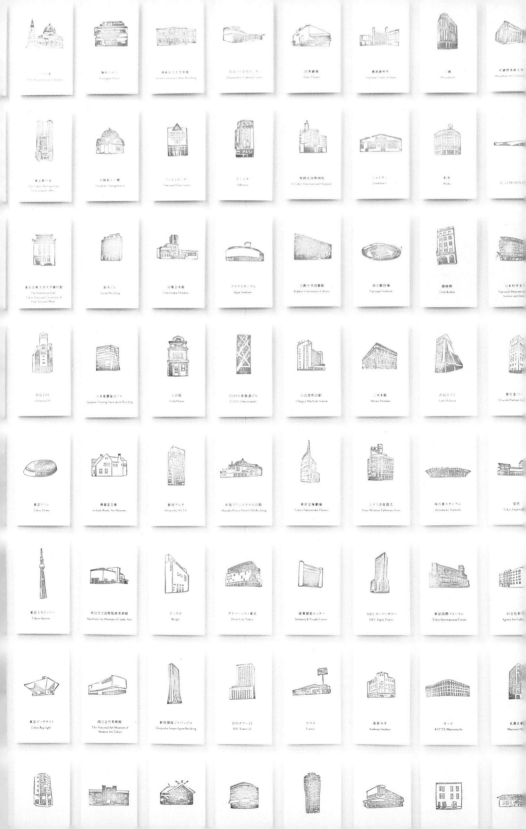

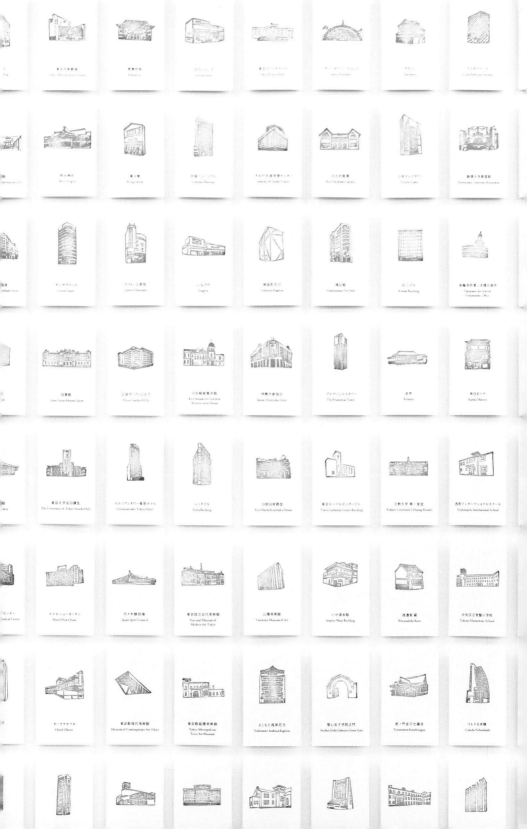

도쿄의 건축에는 이른바 '정책'이라는 것이 없다. 서양화 이후 백수십 년간 다양한 종의 버섯처럼 늘어난 건물들은 문맥도 양식도 없는 도시를 만들었다. 자하 하디드의 거대한 경기장을 받아들이는 곳은 크나큰 혼란을 안고 있는 도시들뿐이다.

도야 사키는 '지우개'를 판화 재료로 삼아 200개 이상의 유명 건축물들을 새겼다. 아마 작은 '우키요에'를 제작하는 듯한 기분이었으리라. 캐주얼한 느낌과 붉은 스탬프 대를 사용하여 완성한 판화에는 우키요에적인 친밀함이 있다.

판화는 기본적으로 드로잉보다 훨씬 안정적이다. 이것은 200개의 건축 스케치가 아니라 재생산이 가능한 그림 생산 장치라 할 수 있다. 그러한 의미에서는 '한 획 그리기'와 프로젝트의 의의가 일맥상통한다. 이는 도쿄라는 혼돈의 도시에 버섯처럼 증식해버린 건축물들을, 지적으로 수확해 보여주는 방법이라고 할 수 있겠다.

東京の建築にはポリシーがない。西洋化に舵を切って後の百数十年の間に、多種のキノコのように増え続けた建築が、文脈も様式もない都市を作った。ザッハ・ハディドの巨大競技場を受け入れられるのは、大いなる混沌を抱えた都市だけだ。

東矢彩季は「消しゴム」を版材に200以上の名所建築を彫った。気分としては小さな「浮世絵」を制作する気分だったそうだが、カジュアルな感じや、赤いスタンプ台を用いて仕上がった版画には、浮世絵的な親しみ易さがある。

版画は基本的に、ドローイングよりもずっと安定している。だからこれは、200の建築の「スケッチ」ではなく、再生産可能な画像生成装置である。そういう意味では一筆描きと同様、アイデンティフィケーションに一脈通じている。東京という混沌の都市にキノコのように増殖してしまった建築物を、知的に収穫してみせる方法として相応しいかもしれない。

도쿄 위장복　　　東京迷彩

마쓰바라 하루카

내가 만든 것은 '도쿄 위장복'이다. 도시는 사람들이 모이고 집이 세워지고, 도로가 생기고 상점이 들어서고, 거기에서 파생되는 다양한 기능들로 만들어진다. 아무리 큰 도시라도 이런 것들은 한 번에 생기는 것이 아니라, 오랜 세월에 걸쳐 다양한 분야들이 모여 함께 만들어간다. '도쿄 위장복'(Tokyo Camouflage)을 통해 도시를 위장 무늬의 한 조각으로 재해석해보고자 했다. 도쿄에서 정말 도쿄에 숨을 수 있는 무늬를 만드는 것을 목표로 그 요소가 될 부분들을 해석하여 구성했다. 위장 형태는 초원 위장, 사막 위장, 설원 위장 등 지형에 의해 달라지는 것처럼, 도쿄에서도 기능이 제각기 다른 거리를 선정해, 각 거리들의 위장 패턴을 만들었다. 현실 물질로서의 도쿄가 옷의 무늬로서의 도쿄가 된 것이다. 입는 행위로 인해 도쿄라는 복합체를 신체로 느낄 수 있는 계기가 될 수도 있다. 도시를 비평하는 방법에는 여러 가지가 있지만, 경관에서 의복으로, 그리고 그것을 사람이 입고 도시에 녹아들게 하는 것도 도시를 새롭게 읽어가는 하나의 방법이 되지 않을까?

松原 明香 | マツバラ ハルカ

私は東京の迷彩服を作った。都市とは人が集まり、家が立ち並び、道路や商店が集まり、さらに多様な機能が集って都市になっていく。どんなに大きな都市でもそれは一気にできるものではなく、長い年月をかけて様々な「部分」が集合してできていくのである。「Tokyo Camouflage」は、その都市を迷彩柄のパーツとして再解釈する試みである。東京で迷彩をつくるにあたっては、本当に溶け込むことのできる柄を目指し、その要素となる部分を解析し構成していった。迷彩が草原迷彩、砂漠迷彩、雪原迷彩と土地によって分けてつくられるように、東京のなかでも、機能の異なる街を選び、それぞれの町の迷彩パターンを作っていった。現実の物質としての東京と、衣服の柄としての東京。着るという行為によって東京という複合体を身体で感じ直す契機となるかもしれない。都市を批評する方法はさまざまあるだろうが、景観から衣服へ、そしてそれを人間が着て都市に溶け込んでみせることも、都市を新しく読み直していくひとつの方法ではないか。

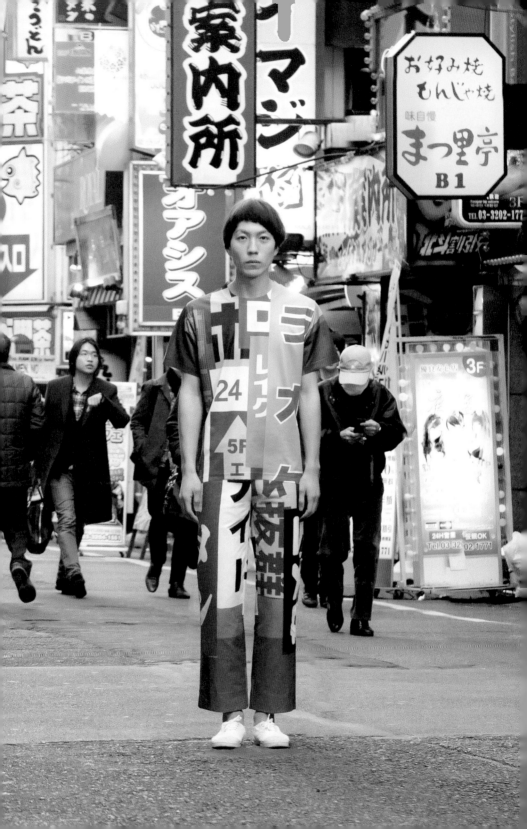

신주쿠　新宿　　　　　　　　　　　세타가야　世田谷

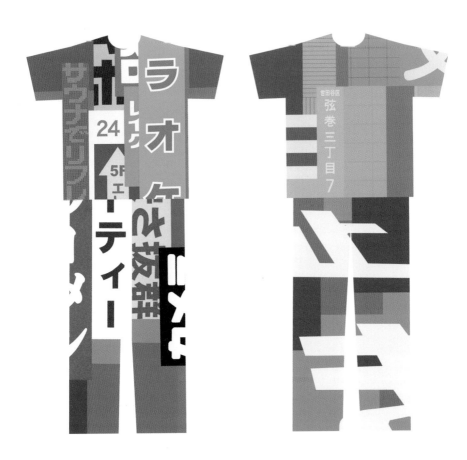

도쿄 위장복　　　　　　　　　　東京迷彩

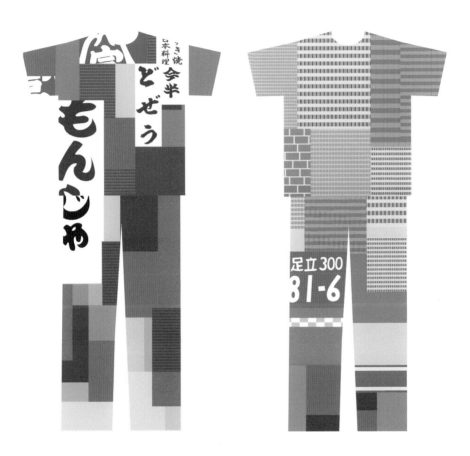

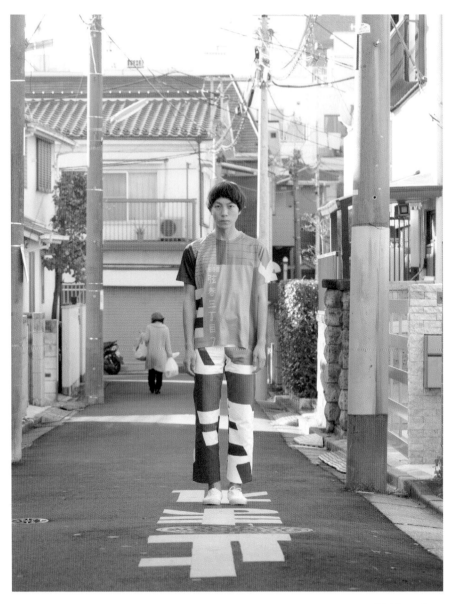

세타가야　　世田谷

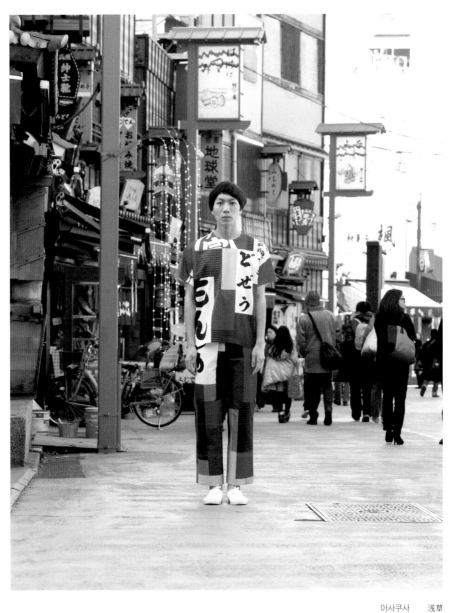

아사쿠사 　 浅草

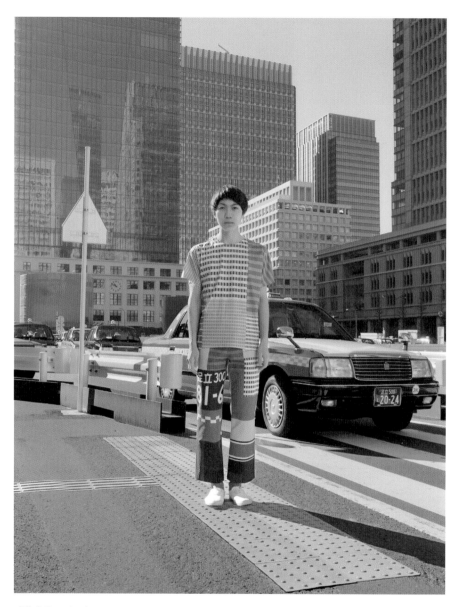

마루노우치　　丸の内

도쿄 위장복　　　　　　　東京迷彩　　　　　　　　　　204

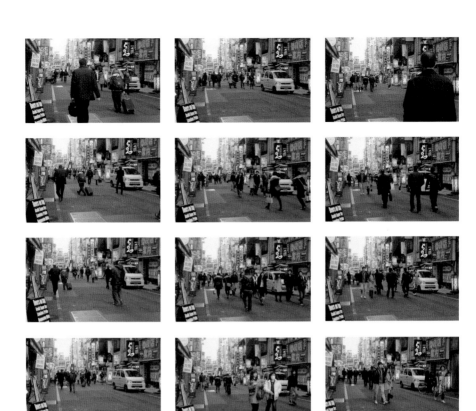

영상 촬영

다양한 장소에서 위장복을 입고 실제로 위장할 수 있는지 영상으로 기록했다. 가까이 오기 전에는 위장복을 입은 모델을 인지하지 못한다.

動画の撮影

それぞれの場所で、迷彩服を着て、実際にまぎれているかどうか動画に記録した。近くに来るまで迷彩柄を着たモデルを認知できない。

완성된 위장복을 입고 찍은 영상이나 사진을 보면 나도 모르게 웃게 된다. 어지간히 의식하지 않으면 입고 있는 사람의 존재를 인식할 수 없다. 그 정도로 거리에 녹아들어 있는 것이다. 전투에 있어서 위장은 무서운 발상이지만, 같은 발상을 평화로운 거리에서 펼쳤다는 것이 마쓰바라 하루카의 연구의 독창성이다. 신주쿠 가부키쵸라면 녹아들 수도 있을 것 같지만, 일반적으로 세타가야의 주택가에서 위장할 수 있을 것이라는 발상은 쉽지 않다. 아스팔트로 포장된 도로나 도로에 쓰여 있는 문자, 눈에 띄지 않는 회색 블록이나 파란 주소 표지판 등, 리얼한 도시 경관의 요소를 냉정하게 산출하여 의복의 위아래에 과감하게 배치했다. 그 결과, 훌륭한 세타가야에 녹아들 수 있는 위장복이 만들어졌다.

아사쿠사나 마루노우치 등, 선정한 장소에는 납득할 만한 풍경적 특징이 있고 우리들이 이미 알고 있는 거리의 특징을 예상치 못한 각도에서 만나게 한다. 처음 이 위장복이나 사진을 보는 사람들에게서도 웃음과 이해를 동시에 유도할 수 있을 것이며, 대상의 미지화와 이해도 동시에 진행되어 갈 것이다.

도쿄 위장복 　　　　　東京迷彩

仕上がった迷彩服を着て撮影されたムービーや写真を見ると思わず笑ってしまう。よほど意識しないと、着衣した人の存在を認識できない。それほど街にとけ込んでいるということだ。戦闘における迷彩は恐ろしげな発想であるが、同じ発想を平和な「街」に振り向けるところに松原明香の研究のユニークさがある。新宿歌舞伎町なら溶け込みがいがありそうだが、世田谷の住宅街に溶け込もうとは普通考えない。アスファルトの舗装路や道路に描かれた文字、味気ない灰色のブロック塀やブルーの住所標識など、リアルな都市景観の要素を冷静に割り出し、衣服の上下にしたたかに配していく。その果てに、見事に世田谷に溶け込む迷彩服ができた。

浅草や丸の内など、選定された場所には納得できる景観的特徴があり、僕らは既に知っていた街の特徴に、不思議な角度から出会わされることになる。初めて一連の衣服や写真を見る人たちに対しても、笑いと理解を同時に誘発するはずで、対象の未知化と理解が同時に進んでいく。

도쿄 오카키　　東京おかき

마쓰모토 나쓰미

이 작품을 떠올린 계기는 도쿄 통근시간의 만원전철이었다. 전철에 떠밀려 탄 사람들이 마치 봉투 안에 가득 담긴 알갱이 과자 '가키노타네'와 비슷하다고 느낀 적이 있다. 그 모습을 그대로 '오카키', 즉 '과자'로 표현하고 패키징까지 전개하여 도쿄를 낯설게 보이도록 하는 것에 도전, 작은 과자 인형을 만들어냈다. 이번에는 한국과의 공동 프로젝트이기에 일본을 드러내는 과자인 '오카키'로 착안했다. 다른 한편으론 오리지널 '가키노타네'를 떠올리게 하고, 공통 인식을 가진 과자로 하고 싶은 이유도 있었다. 또한 보는 사람들이 친숙함을 느낄 수 있도록 연령 불문하고 사랑받는 과자라서 선택했다.

무수한 오카키를 제작하며 계속 새로움을 느꼈다. 처음에는 도쿄 사람들만의 특징적 상황을 전달하기 위해 만들었지만, 하나하나 손수 만들면서 한 명 한 명에 초점이 맞춰지고, 각각 독립적인 인간임을 재인식하게 됐다. 그 결과 타인과의 거리도 상기되고 감정을 이입할 수 있는 과자가 만들어졌다.

松本 菜摘 | マツモト ナツミ

「東京おかき」の発想のきっかけは東京の通勤時の「満員電車」から得た。車両に詰め込まれた人々は、パッケージに詰め込まれた粒状のお菓子「柿の種」に似ていると感じた。それをそのまま「おかき」として表現し、パッケージングにまで展開することで「東京」を異化することに挑み、小さな「人型」のおかきで表現した。今回は韓国との共同プロジェクトであり、日本を意識したお菓子にしたかったため「おかき」に着眼した。他方で、オリジナル(柿の種)が想像でき、共通認識を持つお菓子にしたかったという理由もある。見る側の親しみやすさも考慮し、年代を問わず愛されているという点でも選択した。無数のおかきを制作し続け新たに感じたことがある。初めは東京の人々がおかれる特徴的な状況単位を写し取ろうと制作していた。しかし一粒一粒を手作りしているうちに、人間一人一人に焦点が合うようになり、個々の独立した人間を再認識するようになった。結果、他人との距離をも想起させ、感情移入できるお菓子ができたのではないだろうか。

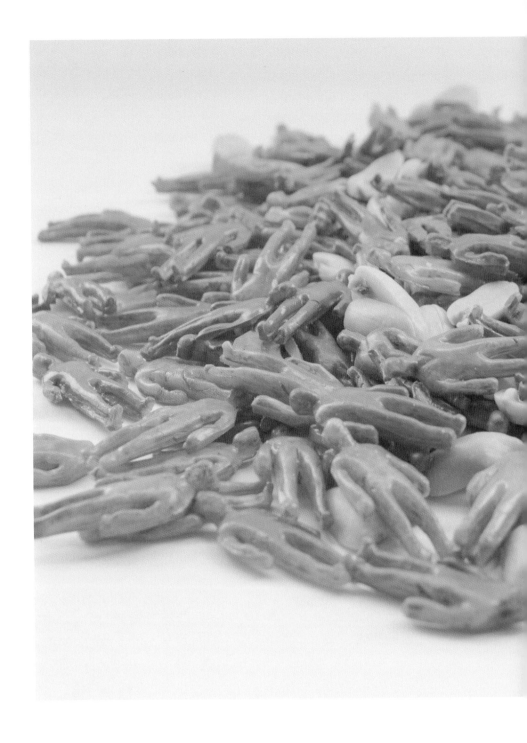

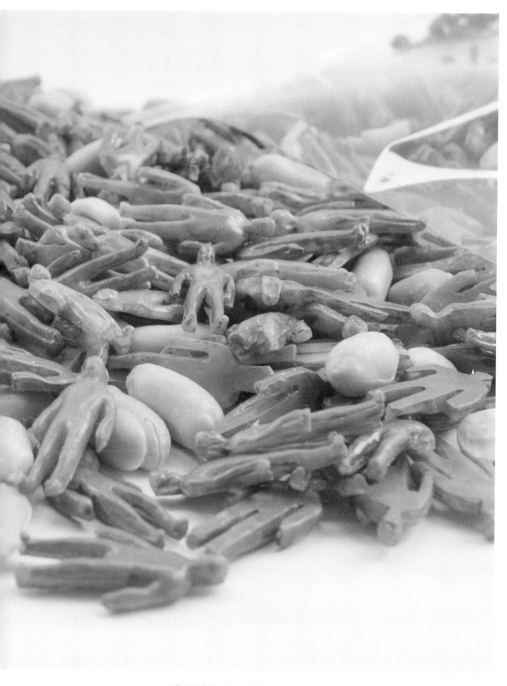

만원 전철 | 인구밀도가 높은 도쿄의 만원 전철.　　満員電車 | 人口密度の高い東京の満員電車。

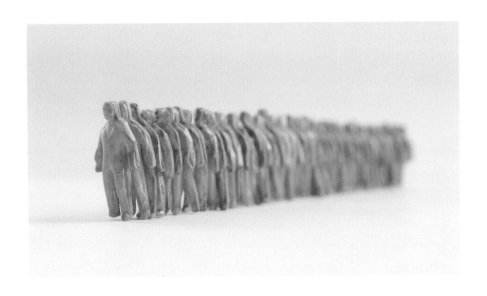

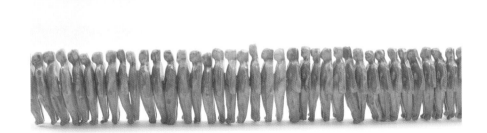

행렬

일본인은 전통적으로 집단 협조성을 중시
해서, 심리적인 '집단행동' 이 강하게 작
용하는 '행렬' 을 만들었다.

行列

日本人は伝統的に集団の協調性を重
視してきたことから、心理効果「同調行
動」が強く働き「行列」を作る。

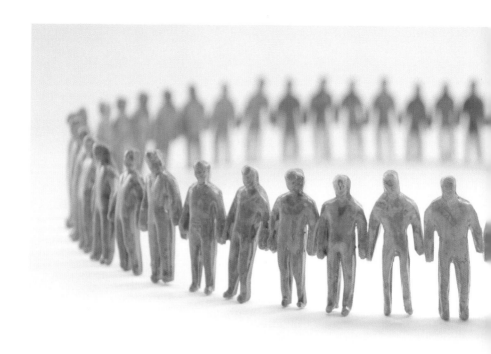

소셜 네트워크

단말기나 인터넷 환경만 된다면 언제든
지 타인과 커뮤니케이션을 할 수 있는 장
인 소셜 네트워크. 그것은 꼭 손이 연결되
어 있는 것 같다.

ソーシャルネットワーク

端末や環境があれば、いつでもどんな
ときにでも他人とコミュニケーション
をとれる場、ソーシャルネットワーク。
それはまるで手を繋いでいるかのよ
うだ。

혼자 | 부부 | 핵가족
작가는 일단 이렇게 이름을 붙였다. 그러나 작품
을 보는 사람 개인의 느낌에 따라 해석하고 이름
을 붙여 작품을 즐겨주었으면 한다.

おひとりさま | 夫婦 | 核家族
作者自身はこのように名付けた。意図として
は、組み合わせ方、その人個人の感じ方で名
前をつけて楽しんでほしい。

우선 '가키노타네' 과자를 '사람'으로 바라본 발상이 재미있다. 가키노타네는 손가락으로 집어 먹기 딱 좋은 형태의 과자다. 이 과자는 좌우비대칭에 가늘고 긴 형태라 씹는 느낌이 좋고, 식감이 다른 땅콩을 일정 비율로 섞어 일본에서 인기가 높아 생활 속에서 사랑받고 있다. '안주' 계열의 과자 중에서도 주연급의 존재감을 과시한다. 내용물이 가득 찬 가키노타네 봉지는 쌀 같기도 한 것이, 일본 풍경의 한 부분을 이루고 있다고 해도 과장이 아니다. 그 가키노타네 과자를 '사람'으로 바꾼 아이디어의 뛰어난 점은, 서로 닮은 듯하면서도 하나하나 다른 과자들이 봉지를 가득 채우고 있는 모습과, 세계 최대 도시에 사람들이 북적거리는 모습이 자연스럽게 겹쳐진다는 것이다. 마쓰모토 나쓰미의 과제는 그 발상을 어디까지 이미지 그대로 재현할지 해결하는 것이었다. 행렬이나 원형, 땅콩과의 조합, 낱개와 단체, 각 개체들로 채워 넣을 포장 형태 등을 통한 '비유'의 다양성에도 고개가 끄덕여진다.

「柿の種」のおかきを「人」に見立た着想がまず面白い。「柿の種」という小型のおかきは手指で掬いやすく食べやすい。柿の種のような左右非対称に細長いかたちは歯ごたえがよく、歯ごたえの異なる落花生を一定の比率で混入させることで人気となり、日本の生活によく浸透している。「おつまみ」と呼ばれる菓子の中でも主役級の存在感がある。ぎっしり詰まった「柿の種」の袋は、米のようでもあり、日本の風物の一角を成しているといっても大げさではないかもしれない。その「柿の種」を「人」に置き換えた点が秀逸なのは、同じようでいながら一つ一つ異なる「おかき」が袋に詰め込まれたイメージと、世界最大の都市圏に人がひしめく様子が自然に重なってくるからであろう。その着想をどこまでイメージ通り実現するかが松本菜摘のクリアすべき課題であった。行列や輪、ピーナツとのコンビネーションや単体、あるいはぎっしりの袋詰めなど、包装形態を工夫した「比喩」のバラエティもそれなりに頷ける。

스시 베개　　　すしまくら

미야가와 도모타카

도쿄 하면 무엇이 떠오르는가? 포장된 도로, 편의점, 무수히 많은 고층 빌딩, 빈틈없이 청소된 거리 등등. 도쿄에는 사람들의 미의식이 응축돼 있다. 사회 전체가 공유하는 '이렇다면 좋을 텐데', '이런 식으로 되고 싶다'라는 바람이나 욕망의 공동의식이 농축, 환원된 장소가 도쿄인 것이다. 일상 속에 잠재된 우리의 사소한 바람이나 욕망의 집결이 도쿄를 만들어가고 있는 것이다. 이번 프로젝트는 스시를 '베개'로 시각화한 다음, 일상생활에서 스시를 사용하는 재미를 느끼도록 해보자는 생각에서 출발했다. 베개가 스시 형태를 하고 있다면 과연 어떨까? 그것을 본 순간, 익히 알고 있는 스시와 도쿄가 베개라는 이물이 개입하면서 의식 안에서 이상한 명멸이 시작될지도 모른다. 해서, 실제 사이즈로 제작한 '스시 베개'를 '스시 받침' 매트 위에 배치하고, 그것을 실제로 사용하는 풍경을 구현해보았다.

宮川 友孝 | ミヤガワ トモタカ

東京といったら何を思い浮かべるだろうか。鋪装された道路、コンビニエンスストア、無数に叢る高層ビル、掃除の行き届いた街並み。東京には人々の「美意　識」が凝縮されている。社会全体が共有する「こうだったらいいな」「こんな風になりたい」という気付きや欲望の共同意識が濃縮還元された場所が東京である。日常の中に潜む私たちの些細な気付きや欲望の集合が「東京」を創り続けているのである。この研究では、寿司という世界共通認識を「まくら」としてビジュアライズし、日常の営み中で使いこなせるものとしてみることで、「寿司」を面白く感じ直してみることができるのではないかと考えたのである。
「もしも」まくらが寿司の形をしていたらどうだろうか。それを見た途端、意識の中で記憶の寿司と東京が「まくら」という異物の介入で不思議な明滅を始めるかもしれない。実寸サイズで制作した「寿司まくら」を、布団大の「寿司げたマット」の上に配置し、それを実際に使用している情景は、そんな状況を具現する試みでもある。

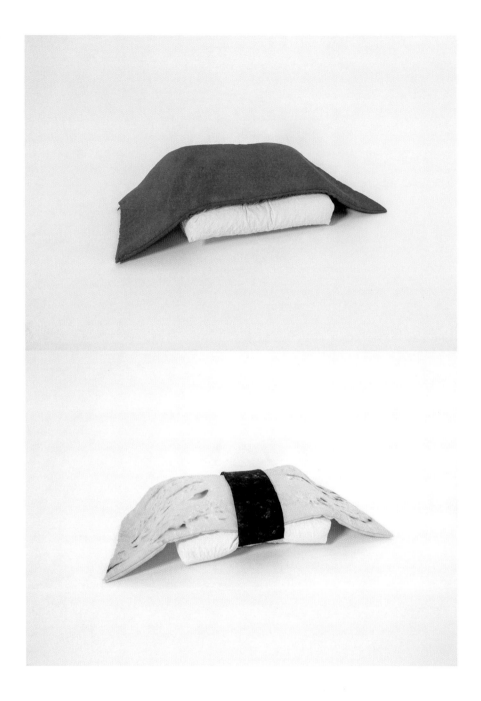

스시 베개 すしまくら

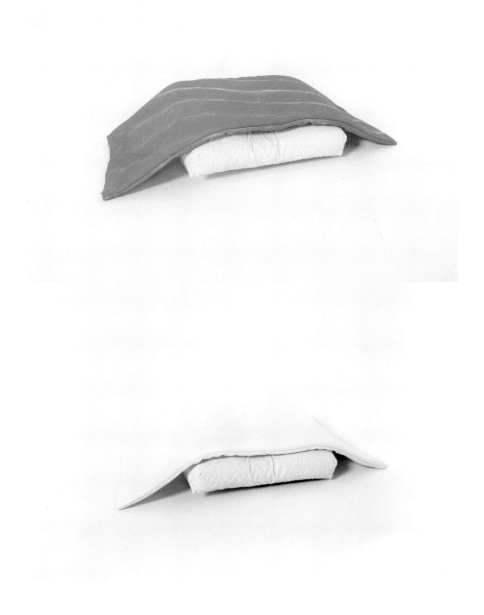

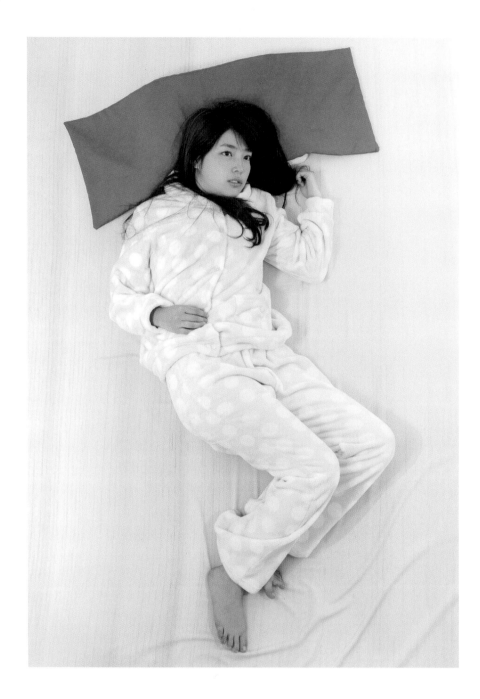

스시 베개 すしまくら

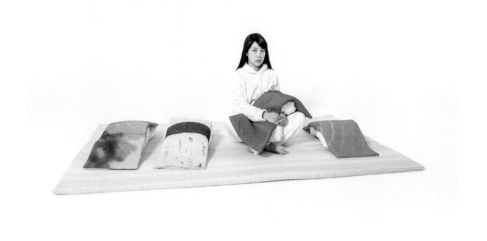

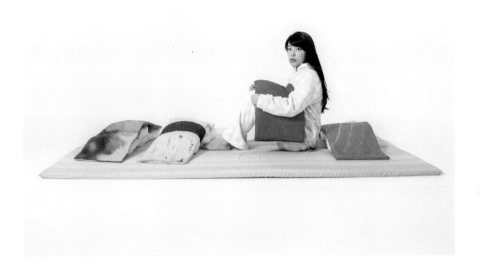

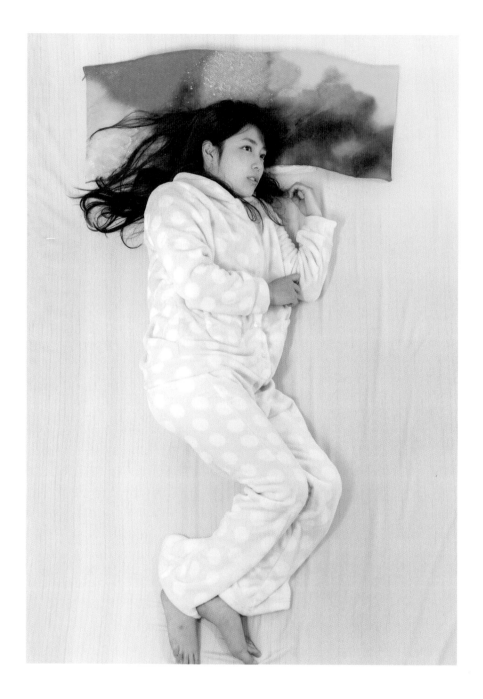

스시 베개 すしまくら

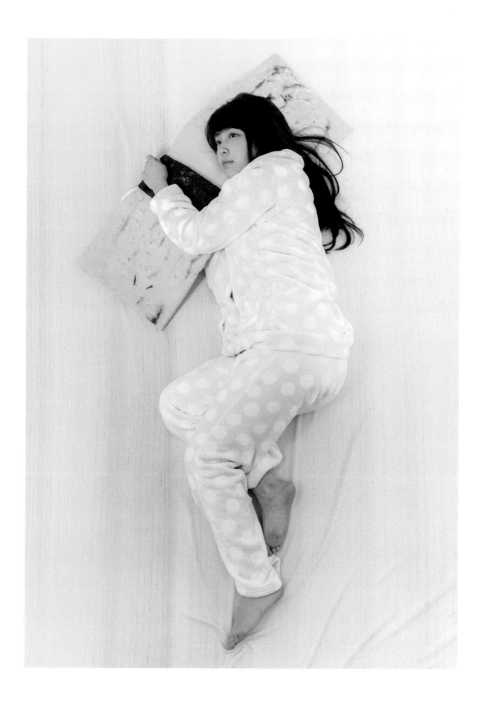

미야가와 도모타카가 만든 '스시 베개'는 처음엔 그저 그런 패러디로 느껴졌지만, 실제 매트리스 크기의 '스시 받침'을 만들어 그 위에 스시 베개를 나열한다면 시도해볼 가치가 있을 것 같다는 생각이 들었다.

스시는 에도시대에 고안되어 지금은 세계로 퍼진 대표적인 일본 음식 중 하나다. 그 특유의 형상은 이미 여러 가지 형태로 인용된 바 있다. 사실 '스시'와 '베개'의 조합은 독특하긴 하지만, 거대화한 스시 베개가 결과적으로 정말 스시로 보일지는 걱정스러웠다.

그러나 스시 베개를 베고, 스시 받침 매트리스 위에 길게 누운 여성의 사진을 보고 이 작품은 어떻게든 성립될 것 같다고 느꼈다. 스시는 강렬한 기호성을 발휘하고 있으며, 받침의 나뭇결도 잘 살아 있어 실제로 스시를 베고 자고 있는 것처럼 보인다. 스시는 이미 음식을 넘어, 도쿄를 은유하는 강력한 상징인 것이다.

스시 베개　　　　　　すしまくら

宮川友孝は寿司でまくらを作った。一見普通のパロディのように思われたが、それを乗せる「寿司下駄」を敷布団かマットレスのような大きさでつくり、その上に「すしまくら」を並べると聞いて、やってみる価値があるかもしれないと感じた。寿司は江戸時代に考案され、今や世界中に広がっている和食の代表格である。そのユニークな形象から、既にさまざまなものにそのかたちが引用されている。「寿司」と「まくら」の組み合わせは確かにユニークではあるが、巨大化させた「すしまくら」が果たして本当に寿司に見えるかどうかという点は心配であった。

しかし、「すしまくら」に頭を乗せ、「寿司下駄」マットレスの上に横たわる女性の写真を見て、なるほど、これでなんとか成立したなと感じた。寿司は強烈な記号性を発揮しており、マットレスの木目も程よく効いて、実際に寿司をまくらにして眠っているように見える。寿司はすでに料理や食を越えた、メタフォリックな東京のシンボルなのである。

도쿄 까마귀　　　　東京カラス

야마구치 미즈호

도쿄 하면 떠오르는 강렬한 이미지 중 하나인 '까마귀'를 테마로 작업을 하고 싶었다. 이솝 우화에 「까마귀의 멋내기」라는 이야기가 있다. 가장 아름다운 새를 새들의 왕으로 뽑겠다고 하자 까마귀가 다른 새들의 깃털을 빌려 입는다는 내용이다. 그 동화의 삽화를 보면서 도쿄 사람들의 옷을 몸에 걸친 까마귀를 상상해보았다. 이것이 까마귀와 도쿄 사람들의 복장을 융합하게 된 계기였다.

도쿄 사람들의 복장을 다 표현하기엔 그 범위가 매우 넓어 이 프로젝트에서는 젊은 여성 및 제복을 입은 모습을 코스프레해보기로 했다. 도쿄에는 다양한 제복을 입은 사람들이 넘친다. 동화 속에서 까마귀는 자신이 아닌 다른 새가 되고 싶어 한다. 사람들도 제복을 입고 있을 때는 스스로를 원래의 자신과는 다르다고 인식할 것이다. 도쿄 특유의 제복문화와 까마귀를 결합하기 위해 까마귀 인형을 만들어서 제복을 입혔다. 다양한 제복을 입은 까마귀를 통해 오늘의 도쿄를 느껴보기를 바란다.

山口 みづほ | ヤマグチ ミヅホ

「カラス」という鳥に「東京」を強く感じ、研究のテーマにしたいと考えた。イソップ童話に「おしゃれなからす」という物語がある。最も美しい鳥が王様になれるという話を耳にしたカラスが、他の鳥の羽を拝借し着飾るという物語である。挿絵を見て、東京の人々の服装を身に纏うカラスを想像した。これがカラスと東京の人々の服装を融合させてみるという試みに至ったきっかけである。東京の人々の服装といっても幅が広いため、ここでは今日元気の良い女性、しかもその制服姿をカラスに真似してもらうことにした。東京は様々な制服の人々で溢れている。物語のカラスは自分ではない別の鳥に成りきろうとしたが、人々もまた制服を身に纏っている間は普段の自分とはまた別の自分であるという意識があるはずである。東京特有の制服文化とカラスを融合させるために、カラスのレプリカを作り制服を着せた。様々な制服に身を包んだカラスから、今日の東京を感じて頂きたい。

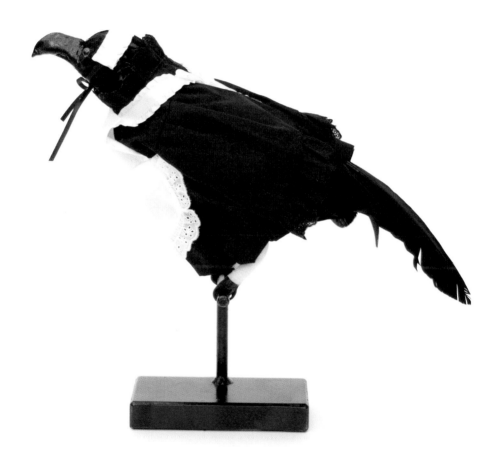

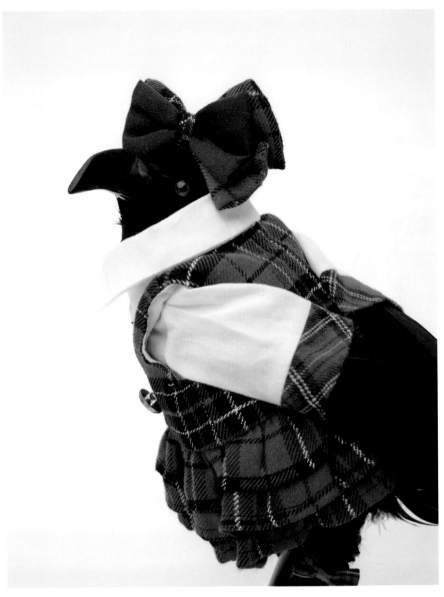

아이돌　アイドル

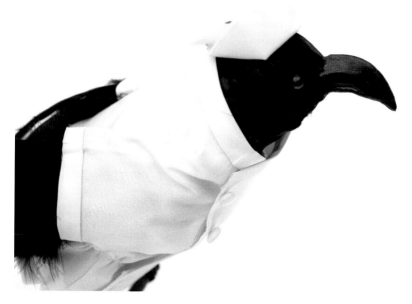

간호사　　ナース

코스프레 문화

정장 차림의 직장여성, 세일러 복장의 여
고생, 백의의 간호사, 항공사의 스튜어디
스, 걸그룹 AKB48의 복장부터 아키하바
라의 메이드카페까지, 도쿄는 실제로 다
양한 제복이 넘쳐난다.

コスチューム文化

スーツ姿のOL、セーラー服の女子高
生、ナースの白衣から航空機のキャビ
ンアテンダント、AKB48の衣装から秋
葉原のメイドカフェまで、東京は実に様
々な制服で溢れている。

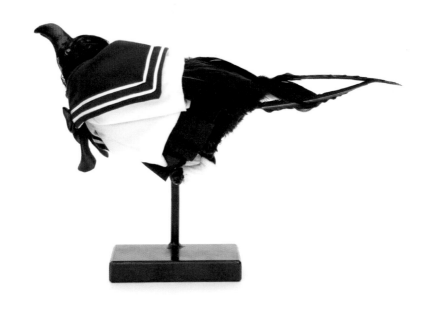

여고생　　女子高生

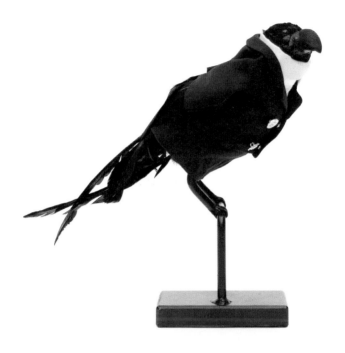

스튜어디스　　キャビンアテンダント

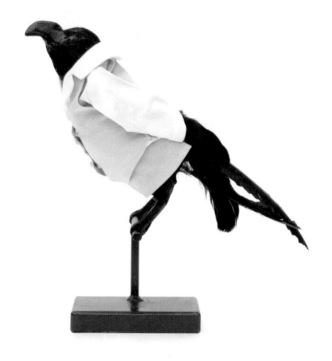

직장여성　　OL

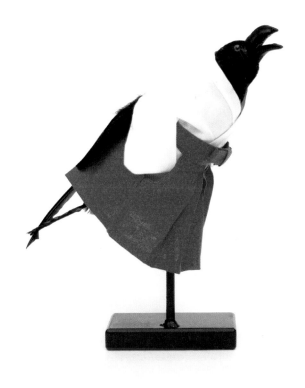

무녀　巫女

야마구치 미즈호는 처음부터 까마귀로 무언가를 표현하고 싶다고 생각하고 있었다. 까마귀가 그녀에게는 도쿄의 상징이고 도쿄를 묘사할 매체였던 것이다.

까마귀로 무엇을 묘사할 수 있을까? 처음에 야마구치는 '메이드'나 'AKB48'(일본의 유명 걸그룹)의 의상을 입혀보고 싶다고 했다. 오늘날 일본의 풍속 중 하나로 전자제품 전문 상가들이 모인 거리 아키하바라의 '오타쿠' 문화라는 것이 있다. 거기에 '소녀'라는 캐릭터가 뒤섞이며 이상하게 뒤틀린 유행이 발생했다. 일본 특유의 그러한 이상한 현상을 대체 어떻게 바라봐야 할까? 까마귀로 묘사해보면 그 리얼리티가 잘 보일까?

인간과 공생하는 생물, 까마귀에 입힐 복장을 이것저것 떠올려보는 과정에서 어느새 대부분 여성의 제복들로 초점이 모아졌다. 일본 여성이 입고 있는 제복을 까마귀가 입는다. 오늘날의 일본 여성이 어떤 기호를 걸치고 어떤 의미를 발산하면서 살고 있는 것인지 여기서부터 다시 생각해보고 싶다.

カラスで何かを表現したいと、山口みづほは当初から考えていた。「カラス」が
彼女にとっての東京の象徴であり、東京をうつすメディアなのである。

このカラスに何をうつすか。これも当初より「メイド」や「AKB48」のコスチュー
ムを着せてみたい、と山口は考えていた。日本の今日的な風俗の一端は、秋葉
原という電気製品や電子部品が集積する街に「おたく」文化というかたちで表
出している。しかもそこに「少女」が関与するという、奇妙なねじれをはらんだ
流行が生まれている。この日本独特の不思議な風俗現象は一体どういうことな
のだろうか。カラスにうつしてみるとそのリアリティがよりよく見えてくるのだろう
か。人間の近くに棲息し、賢く、人間と共生している生物。それに着せ込む衣
服をあれこれと考えているうちに、やがて全てが女性の制服になっていった。
日本の女性が着ている衣服をカラスが着る。あらためて、今日の日本の女性が
どのような記号を纏い、何の意味を発しながら生きているのかをここから考え
てみたい。

24 X 24 Project

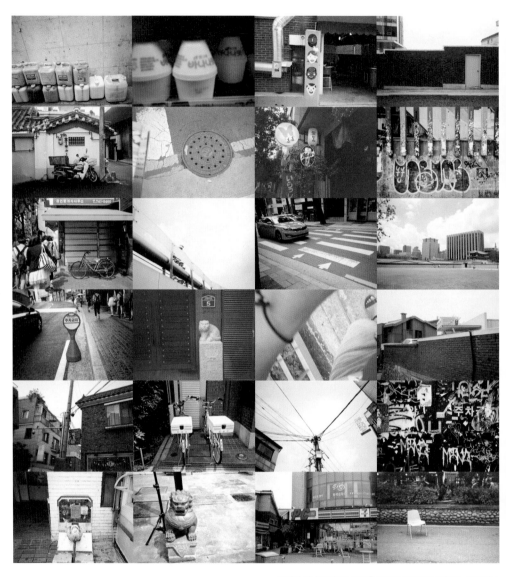

24명이 하나의 테마를 일회용 카메라 24컷으로 표현하는 프로젝트.
이번에는 엑스포메이션 서울×도쿄 학생들이 참여하였다. 촬영한 사진들 중 일부를 소개한다.

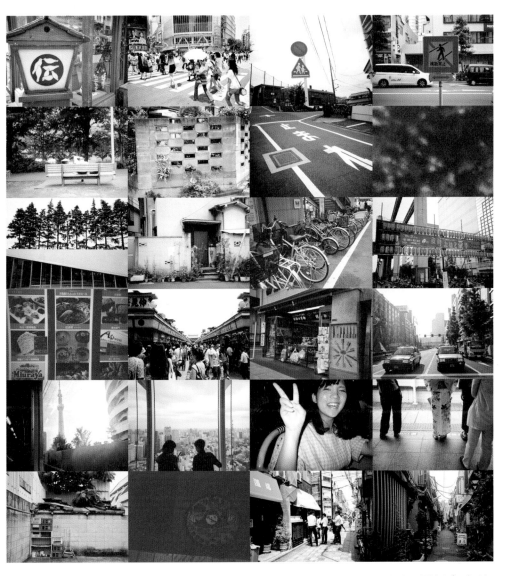

24명이 　つのテーマをインスタントカメラの24カットで表現するプロジェクト。
今回はエクスフォーメーション ソウル×東京の学生が参加した。その写真の一部を紹介する。

Timeline 2013. 3. – 2014. 2.

2013.3.6.	개강	開講
2013.4.26.	PAPER CUP Workshop 엑스포메이션 심포지움	PAPER CUP Workshop エクスフォーメーションシンポジウム
2013.4.27.	엑스포메이션 서울 프레젠테이션	エクスフォーメーションソウルプレゼンテーション
2013.7.1. - 7.6.	도쿄 답사 엑스포메이션 도쿄 프레젠테이션 LUNCH BOX Workshop TV Workshop 엑스포메이션 서울 프레젠테이션 Fieldwork	東京ツアー エクスフォーメーション東京プレゼンテーション LUNCH BOX Workshop TV Workshop エクスフォーメーションソウルプレゼンテーション Fieldwork
2013.7.31. - 8.5.	서울 답사 엑스포메이션 도쿄 프레젠테이션 엑스포메이션 서울 프레젠테이션 Fieldwork	ソウルツアー エクスフォーメーション東京プレゼンテーション エクスフォーメーションソウルプレゼンテーション Fieldwork
2014.1.13. - 1.20.	무사시노 미술대학 졸업전시	武蔵野美術大学卒業展示
2014.2.21. - 2.27.	서울 전시	ソウル展示
2014.2.22.	출판기념회	出版記念会

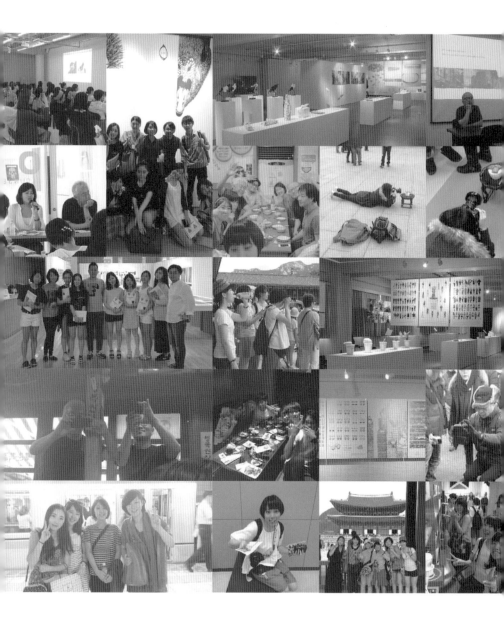

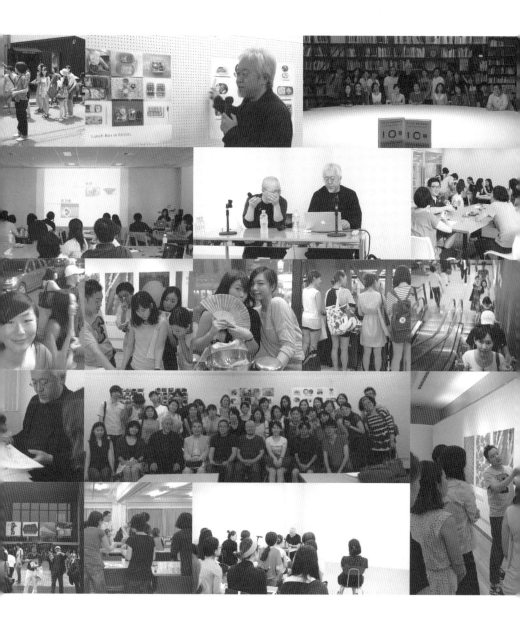

PAPER CUP Workshop

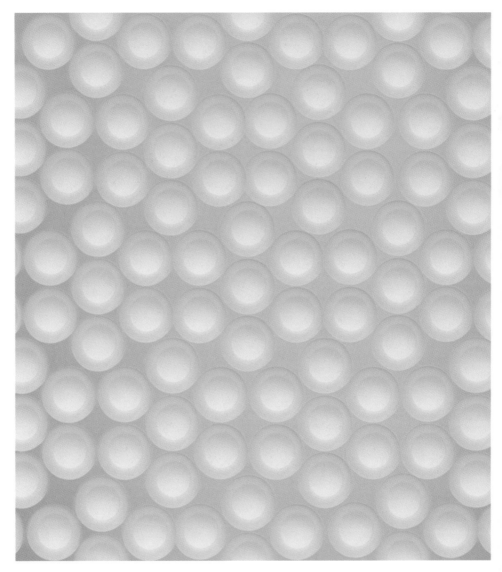

일상생활에서 흔히 쓰이는 종이컵을 미지화하는 작업으로 엑스포메이션의 한일 공동 프로젝트가 시작되었다. 음료를 담는 것으로 익숙한 종이컵은 미지화를 통해 다양한 작품으로 거듭났다. 어느 건물의 기둥이 되기도 하고 종이컵이지만 깨진 유리잔을 표현해보기도 하였다. 종이컵을 통해 엑스포메이션이 무엇인지 살펴볼 수 있었다.

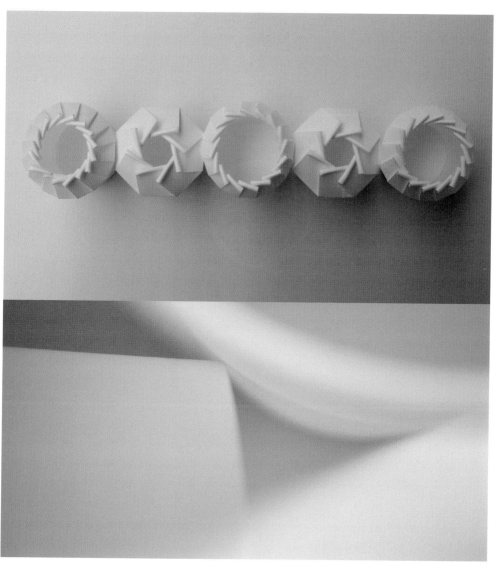

日常生活の中でよく使われている紙コップを未知化することから、エクスフォーメーションの日韓共同プロジェクトが始まった。飲み物を入れる紙コップは未知化され、様々な作品として生まれ変わった。ある建物の柱にもなり、紙コップでありながら割れたガラスとして表現されることもあった。紙コップを通してエクスフォーメーションが何かについて知ることができた。

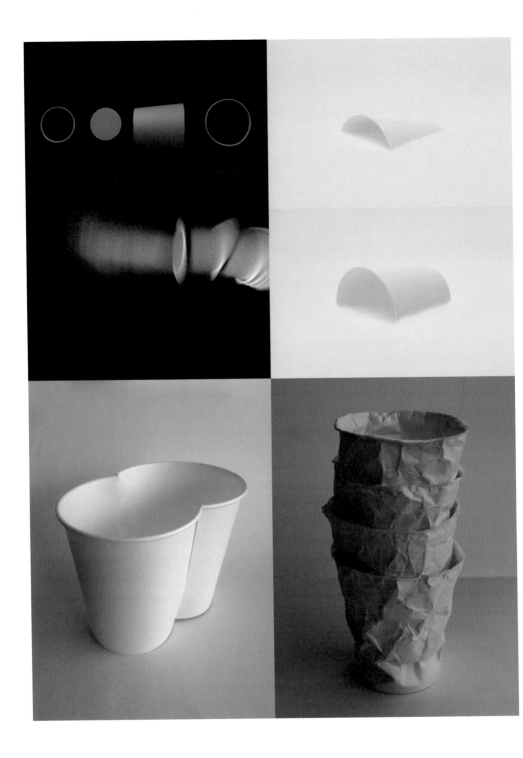

PAPER CUP Workshop

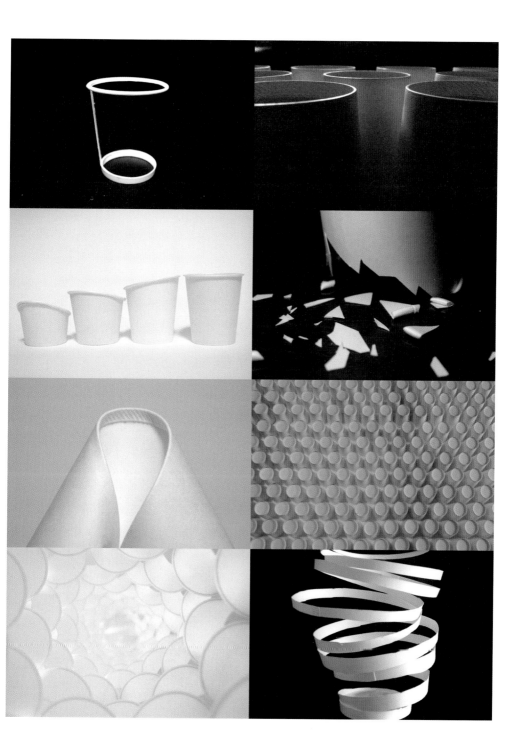

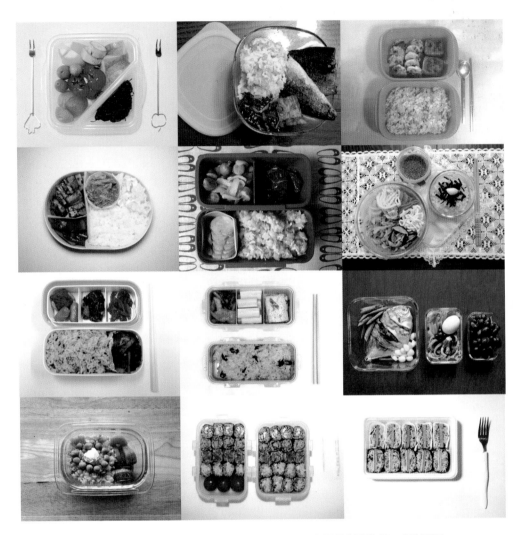

한국과 일본은 쌀, 젓가락 등 비슷한 식문화를 가지고 있다는 데 착안하여 도시락이라는 테마를 통해 양국을 엑스포메이션하였다.

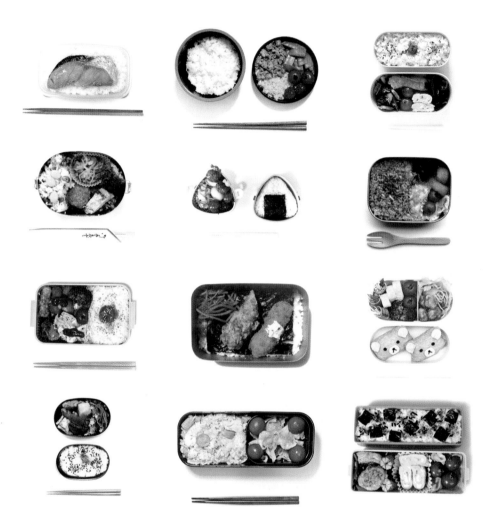

韓国と日本は米、箸など似てる食文化を持ってる特徴から着案して、弁当というテーマを通して両国をエクスフオーメーションした。

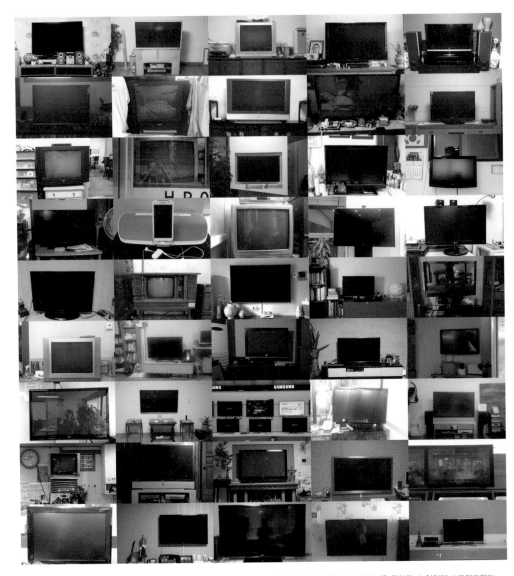

전 세계적으로 유명한 TV브랜드를 가진 한국과 일본. 일상생활 속 TV의 모습을 통해 양국의 공통점과 차이점을 확인할 수 있었던 프로젝트였다.

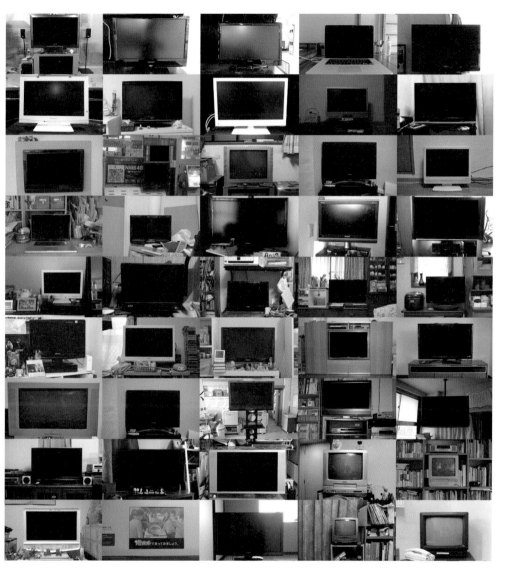

世界的に有名なTVブランドを持つ韓国と日本。日常生活の中のTVの様子で両国の共通点と差異点が見えたプロジェクトだった。

Exhibition

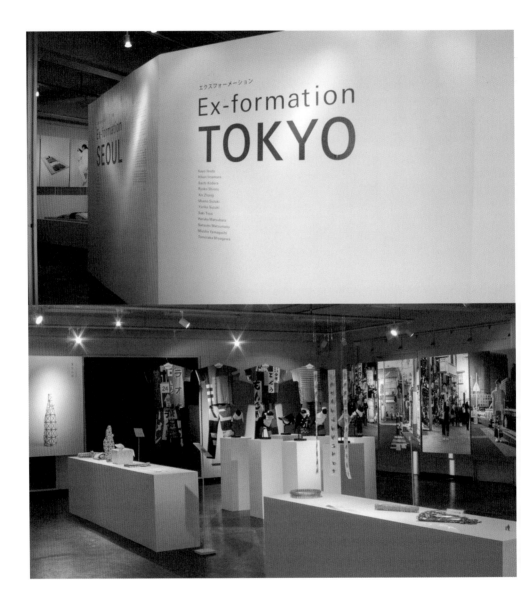

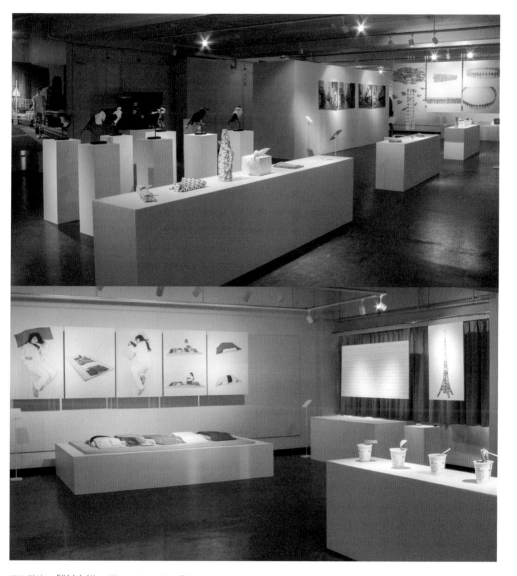

도쿄 전시 2014.1.13. – 20. 부사시노 비슐내학
서울 전시 2014.2.21. – 27. 두성 인더페이퍼 갤러리
출판기념회 2014.2.22. 땡스북스

東京展示 2014.1.13. – 20. 武蔵野美術大学
ソウル展示 2014.2.21. – 27. ドゥソン・インザペーパーギャラリー
出版記念会 2014.2.22. サンスブックス

대담_디자인, 아시아의 미래를 위하여

김경균 눈 깜짝할 사이에 1년이 지나갔네요. 프로젝트가 끝나가니 감회가 새롭습니다.

하라 켄야 저는 눈 깜짝할 사이에 10년이 지난 느낌입니다.(웃음)

김경균 그렇군요.(웃음) 하라 선생께서는 엑스포메이션이라는 테마를 지난 10년간 해오셨으니 더욱 감회가 남달랐겠네요.

하라 켄야 항상 이 시기가 되면 학생들의 성과가 보이는 것에 성취감을 느끼면서도, 함께 해왔던 학생들과 헤어지는 것이 섭섭하기도 합니다. 올해로 엑스포메이션은 일단 마무리 짓고, 내년부터는 새로운 테마로 프로젝트를 시작할 생각입니다.

김경균 그런 의미에서도 상당히 의미가 큰 프로젝트였다고 생각합니다. 덕분에 저도 많이 배웠습니다. 같은 또래의 학생들은 긴밀한 워크숍을 통해 서로에게 신선한 자극이 되었을 것이 분명합니다.

하라 켄야 지난 1년 동안의 과정은, 예를 들어 말하자면 결국 자신의 팔이 얼마나 무거운지 깨닫게 되는 과정일 것입니다. 사지가 멀쩡한 사람은 자기 팔의 무게를 느끼지 못하지요. 팔이 저려 온다던지, 장애가 와서 물리치료가 필요할 때가 되면, 사람은 처음으로 자신의 팔의 무게나 신체에 대해 현실감을 느끼게 됩니다. 이번 프로젝트를 통해, 자기 자신에 대해 천천히 관찰할 수 있는 기회가 되었다고 생각합니다. 학생들은 이 프로젝트를 통해서 서울과 도쿄를 엑스포메이션함으로써 평소에 느끼지 못했던 자신의 팔 무게를 느낄 수 있었을 것이라고 생각합니다.

김경균 그렇습니다. 만약 일본 학생들이 서울을, 한국 학생들이 도쿄를 엑스포메이션했다면 오히려 문제는 쉽게 풀었겠지만 그 결과는 그저 그런 수준에 머물렀을 것입니다. 자신이 살고 있는 도시를 엑스포메이션함으로써 자신의 팔 무게만이 아니라 그 도시의 팔 무게를 느낄 수 있었을 것입니다.

그리고 한국 학생들과 일본 학생들의 작업이 비슷하게 연결되는 것도 인상적이었습니다. 지난 1년 동안 서로의 도시를 방문하면서 진행했던 워크숍을 통해 서로에게 영향을 주고받으면서 작업이 발전되는 과정을 볼 수 있었습니다. 상대의 팔 무게를 통해 내 팔의 무게를 느낄 수 있었다고나 할까요.(웃음)

앉았고 100번도 넘게 여행했고 도쿄라는 도시의 새로운 면을 이번 프로젝트를 통해 발견할 수 있어 즐거웠습니다.

하라 켄야 서울행 비행기는 일본 국내선을 타는 느낌입니다. 규슈나 홋카이도보다 비행 시간도 짧지요. 그런데 언어와 음식이 전혀 다르다는 것이 신선합니다.

김경균 서울을 중심으로 생각해보면 아시아의 많은 도시들이 2~3시간 거리 안에 있습니다. 쌀, 젓가락 등 동아시아의 문화적 공통점과 그 차이를 발견하는 여행은 언제나 제 디자인의 신선한 자극제가 됩니다.

하라 켄야 그렇지만 한국과 일본은 정말 닮아 있는 점이 많습니다. 고대부터 이어져온 역사를 예를 들어본다면, 이를테면 친척 같은 존재라고나 할까요. 이러한 맥락에서, 아시아 문화의 넓음을 다시 한 번 생각하게 됩니다. 아시아는, 서로 좀 더 적극적으로 교류하고, 깊이 이해할 필요가 있다고 느낍니다.

하라 켄야 그렇습니다.(웃음) 이 프로젝트의 그런 과정과 성과는 개인의 것이 아니라 모든 학생들의 것이 되었으면 합니다. 외부로부터의 자극을 자신의 지혜로 수확할 수 있는 기회였다고 볼 수 있지요. 이렇게 하나의 큰 테마를 가지고 하는 작업에서는 서로가 동반 성장하는 것이 중요합니다. 이런 경험을 온전히 자신의 것으로 소화시켜 이제는 사회로 나가 모진 풍파를 견딜 수 있는 힘을 얻었으면 합니다.

김경균 모든 것이 융합되고 있는 시대이기 때문에 동양적 사고가 매우 중시되고 있다고 생각합니다. 앞으로 한국과 일본만이 아니라 우리가 함께 아시아로 그 교류의 영역을 확대해나갈 것을 제안합니다.

하라 켄야 좋습니다. 아시아의 미래에, 디자인으로 무엇을 할 수 있을지 생각해보기로 합시다.

김경균 한 학생은 비행기로 두 시간이면 갈 수 있는 가까운 거리의 두 도시가 얼마나 비슷하면서도 다른지를 발견하는 즐거움이 가장 컸다는 말을 하더군요. 저 역시 3년간 살

김경균 네, 좋습니다. 함께 갑시다. 아시아적 상상력으로 아시아의 미래를 향하여

対談_ デザイン、アジアの未来のために

金炅均　あっという間に1年が過ぎましたね。プロジェクトが終わる頃になると感慨深いものがあります。

原 研哉　私はあっという間に10年が過ぎてしまった気がします(笑)。

金炅均　そうですか(笑)。原先生はエクスフォーメーションというテーマをこの10年間続けてこられたので一層感慨深いことと思います。

原 研哉　いつもこの時期になると学生たちの成果が見えてきて、そこに達成感を感じながらも、共に過ごしてきた学生と別れるのが淋しくもあります。今年でエクスフォーメーションはひとまず終了して、来年からは新しいプロジェクトを始めるつもりです。

金炅均　その流れからもとても意味のあるプロジェクトだったと思います。おかげで私もたいへん勉強になりました。同世代の学生たちは緊密なワークショップを通して、きっと互いに新鮮な刺激を受けたことでしょう。

原 研哉　この1年間のプロセスをたとえて言うならば、結局自分の腕の重さに気づいていく過程だったと思います。健康な人は自分の腕の重さを感じる事がありません。しびれがきたり障害が生じてリハビリテーションが必要になったりするときに、人は初めて自分の腕の重さや身体のリアリティに気づくものです。今回のプロジェクトは自分自身をあらためて観察する良いきっかけになったと思います。学生はこのプロジェクトを通してソウルと東京をエクスフォーメーションすることで、普段感じることのなかった自分の腕の重さに気づくことができたはずです。

金炅均　そうだと思います。もし日本の学生がソウルを、韓国の学生が東京をエクスフォーメーションしたならば、問題は楽に解けたはずですが、その結果は平凡なレベルに留まったでしょう。自分が暮らす都市をエクスフォーメーションすることで、自分の腕の重さだけでなくその都市の腕の重さまでも感じられたのだと思います。そして、韓国の学生と日本の学生の作品がつながっている点も印象に残りました。この1年間お互いの都市を訪問しながら進めてきたワークショップを通じて、互いに影響し合いながら作品を発展させていったプロセスが見えました。相手の腕の重さを通して自分の腕の重さを知ることができたとでも言いましょうか(笑)。

発見する楽しさが最も大きかったと話していました。私も3年間暮らし、100回以上を訪れた東京という都市の新たな一面を、このプロジェクトで発見できて楽しかったです。

原 研哉　ソウル行きの飛行機は国内線に乗るような気分です。九州や北海道より飛行時間が短い。でも言語と食べ物が全然違うところに新鮮さを憶えます。

金 炅均　ソウルを中心に考えると、アジアの多くの都市が2-3時間以内の距離にあります。米や箸といった東アジアの文化的共通点とその差異を発見する旅は、いつも私のデザインにおける新鮮な刺激です。

原 研哉　そうですね(笑)。このプロジェクトの過程と成果は個人のものではなく、全ての学生たちのものになる事を望んでいます。外部からの刺激を自分の知恵へと収穫する機会でもあったと思うのです。このように、一つの大きなテーマを持つプロジェクトの場合、互いに成長できることが大事です。この経験を完全に自分のものとして消化し、これから社会の荒波の中で力強く活動していくためのエネルギーにしてほしいですね。

原 研哉　しかし韓国と日本は本当に似ているところが多い。古代からの歴史をたどると、まあ親戚のようなものですから。その脈略から、アジア文化の広がりを改めて考えるようになります。アジアは互いにもっと積極的に交流し、深く理解し合う必要があると感じています。

金 炅均　全てのものが融合する時代だからこそ、東洋的思考がより重視されていると思います。今後韓国と日本だけでなく、私たちが共にアジアへとその交流の領域を拡大していくことを提案したいです。

金 炅均　ある学生は飛行機で2時間あれば行ける近い二つの都市が、いかに似ていながらも異なるかを

原 研哉　いいですね。アジアの未来に、デザインに何ができるかを考えてみましょう。

金 炅均　はい。一緒に行きましょう。アジア的想像力でアジアの未来に向けて。

Member

김경균
金炅均

코디네이터 정정은
コーディネーター 鄭禎恩

코디네이터 박현정
コーディネーター 朴炫貞

김슬기
金スルギ

김은지
金恩智

김인회
金仁會

김형규
金亨奎

석효정
石孝貞

심효정
沈孝貞

이지연
李志淵

이지현
李知炫

차연수
車娟秀

최지원
崔知源

하라 켄야
原 研哉

이케다 가요
池田 佳世

이마무라 히카리
今村 光

고데라 사치
小寺 佐知

시오노 료코
塩野 塩子

중 신
鐘 鑫

스즈키 모에노
鈴木 萌乃

스즈키 유리카
鈴木 友梨香

도야 사키
東矢 彩季

마쓰바라 하루카
松原 明香

마쓰모토 나쓰미
松本 菜摘

미야가와 도모타카
宮川 友孝

야마구치 미즈호
山口 みづほ

여행은

꿈꾸는 순간,

시작된다